蔡志忠大全集

小說

蔡志忠大全集出版序

郝明義

蔡志忠有一次演講的主題是：「每個小孩都是天才，只是媽媽不知道——每個人都能厲害一百倍，只是自己不相信。」

他的結論是：永遠要相信孩子，鼓勵孩子做他們想做的。

而他從小到大，人生過程中一直都在實踐做自己想做的事，自己可以厲害一百倍的信念。

1.

蔡志忠是彰化鄉下的小孩。但是因為有這種信念，他四歲決心要成為漫畫家，十四歲一個人身上帶著兩百五十元台幣出發去台北工作，成為職業漫畫家。

他不只先畫武俠漫畫，後來又成為動畫製作人，還創作各種題材的四格漫畫，然後在

民國七十年代以獨特的漫畫風格解讀中國歷代經典，立下劃時代的里程碑，不只轟動臺灣，也包括整個華人世界、亞洲，今天通行全世界數十國。

而漫畫只是蔡志忠的工具，他使用漫畫來探索的知識領域總在不斷地擴展，後來不只進入數學、物理的世界，並且提出自己卓然不同的東方宇宙觀。

整個過程裡，他又永遠不吝於分享自己的成長經驗、心得，還有對生創的體悟，一一寫出來也畫出來。

2.

因此我們企劃出版蔡志忠大全集。

因為只有以大全集的編輯概念與方法，才比較可能把蔡志忠無所拘束的豐沛創作內容，以及其背後代表他的人生信念和能量，整合呈現。

這樣，讀者也才能從兩個方向認識蔡志忠。一個方向，是從他創作的作品中，共享他解讀的各種知識、觀念、思想、故事；另一個方向，是從他廣闊的創作分野中，體會一個人如何相信自己可以厲害一百倍，並且一一實踐。

蔡志忠大全集將至少分九個領域：

一、儒家經典：包括《論語》、《孟子》、《大學》、《中庸》及其他。

二、先秦諸子經典：包括《老子》、《莊子》、《孫子》、《韓非子》及其他。

三、禪宗及佛法經典：包括《金剛經》、《心經》、《六祖壇經》、《法句經》及其他。

四、文史詩詞：包括《史記》、《世說新語》、《唐詩》、《宋詞》及其他。

五、小說：包括《六朝怪談》、《聊齋誌異》、《西遊記》、《封神榜》及其他。

六、自創故事：包括《漫畫大醉俠》、《盜帥獨眼龍》、《光頭神探》及其他。

七、物理：《東方宇宙三部曲》。

八、人生勵志：包括《豺狼的微笑》、《賺錢兵法》、《三把屠龍刀》及其他。

九、自傳：包括《漫畫日本行腳》、《漫畫大陸行腳》、《制心》及其他。

3.

一九九六年大塊文化剛成立時，蔡志忠就將《豺狼的微笑》交給我們出版，成為大塊創業的第一本書。

非常榮幸現在有機會出版蔡志忠大全集。

我們對自己也有兩個期許。

一個是希望透過出版，能把蔡志忠作品最真實與完整的呈現。

一個是希望透過出版，能把蔡志忠作品和一代代年輕讀者相連結，讓每一個孩子、每一個年輕的心靈，都能從他作品中得到滋養和共鳴，做自己想做的事，讓自己屬害一百倍。

鬼狐仙怪

蔡志忠漫畫

Tsai
Chih
Chung

The
Collection
of
Chinese
Fairy
Tales
and
Fantasies

5

目錄

第十二篇　板橋十三娘子

唐汴州西有板橋店。店娃三娘子者，不知何從來，寡居，年三十餘。無男女，亦無親屬。有舍數間，以鬻餐為業，然而家甚富貴，多有驢畜。往來公私車乘，有不逮者，輒賤其估以濟之。人皆謂之有道，故遠近行旅多歸之。

地域之爭

有利有弊

各位請息怒，想改地名也行，只怕各位不答應。

《板橋十三娘子》演的是壞女人的故事，沒什麼好爭取的。

原來如此！

總算平息抗議，解決片名的問題。

那就算了。

演壞女人的故事，還敢用板橋的地名，是不是侮辱我們！

稱謂由來

是因為妳當第十三號妾室？

也不是。

是因為嫁過十三任丈夫，破了世界紀錄！

話說板橋有位婦人名叫板橋十三娘子……

十三娘是因為妳排行十三？

不是！

豐厚遺產

誰說命苦？
剋夫也挺好。

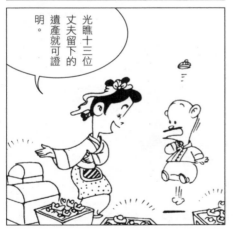

光瞧十三位丈夫留下的遺產就可證明。

板橋十三娘子因為命中剋夫，每任先生皆死，故連嫁了十三次……

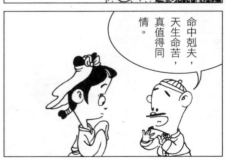

命中剋夫，天生命苦，真值得同情。

首要任務

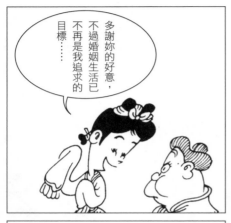

多謝妳的好意，不過婚姻生活已不再是我追求的目標……

十三娘子雖然嫁過十三任丈夫，不過目前卻是小姑獨處……

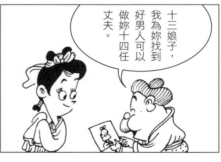

十三娘子，我為妳找到好男人可以做妳十四任丈夫。

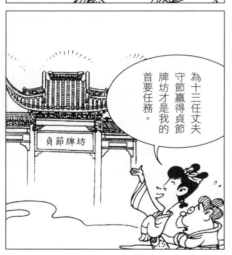

為十三任丈夫守節贏得貞節牌坊才是我的首要任務。

貞節牌坊

老謀深算

開客棧，營業
時間長，可排
解寂寞……

十三位亡夫
的遺產是筆
大數字，可用
來經營生意。

人離不開衣
食住行，就
做旅店這門
生意吧。

每天還可以
接觸各地來
的男人，打
發時間。

觀光重點

誰説沒有？

這裡沒有名勝古蹟，要觀光什麼？

要開店就要開大的。

可以觀光老板娘的身材啊。

觀光飯店才夠國際化。

觀光大飯店

板橋

收入來源

開張期間大優惠，住宿只要三文錢。

價錢真便宜。

住宿三文錢

價錢定得這麼低，不怕虧錢？

放心！不會有問題。

開旅店主要收入來源不是住宿，而是休息。

休息五百文

客棧一開張，果然生意興隆，旅客盈門……

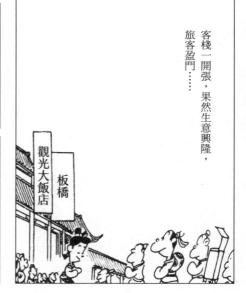

觀光大飯店

板橋

賓至如歸

賓客有進無出，符合旅館業的營業宗旨。

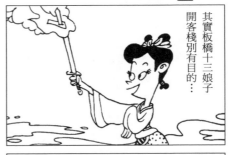

其實板橋十三娘子開客棧別有目的…

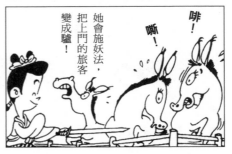

她會施妖法，把上門的旅客變成驢！

嘶！

啡！

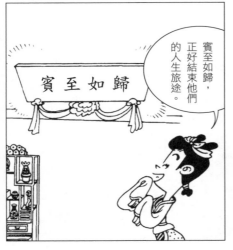

賓至如歸，正好結束他們的人生旅途。

賓至如歸

心狠手辣

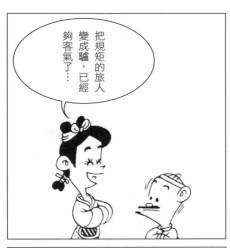

把規矩的旅人變成驢，已經夠客氣了…

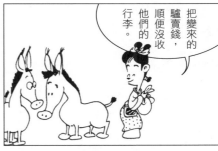

把變來的驢賣錢，順便沒收他們的行李。

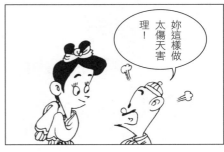

妳這樣做太傷天害理！

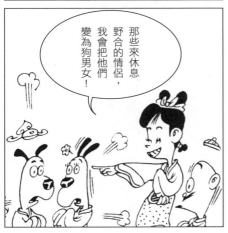

那些來休息野合的情侶，我會把他們變為狗男女！

精緻農業

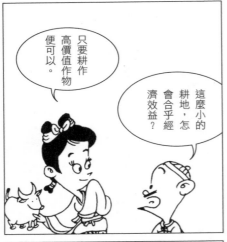

只要耕作高價值作物便可以。

這麼小的耕地，怎會合乎經濟效益？

響應政府推行精緻農業。

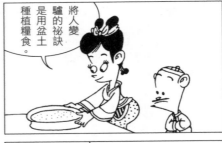

將人變驢的祕訣是用盆土種植糧食。

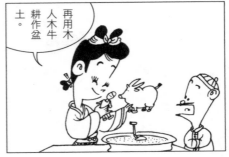

再用木人木牛耕作盆土。

農耕改良

妳使的是什麼妖術？

一般耕種要春耕秋收，費時費力。

是新農業技術——水耕小麥。

我的作物只需一夜便可收成。

長出麥苗了！

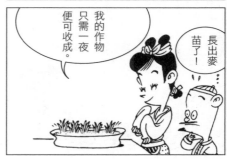

包藏禍心

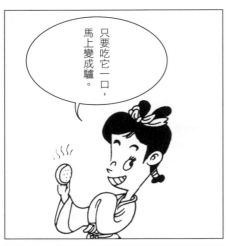
只要吃它一口，馬上變成驢。

小麥成熟可以收割了。

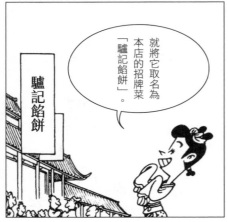
就將它取名為本店的招牌菜「驢記餡餅」。

驢記餡餅

研磨成麵粉做餡餅。

人口問題

把人變驢是好事，怎麼會會下地獄？

妳做這等傷天害理之事，不怕死後會下地獄？

如此不正好解決了世界人口膨脹問題。

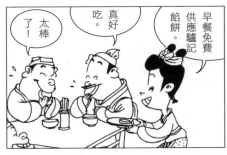

早餐免費供應驢記餡餅。

真好吃。

太棒了！

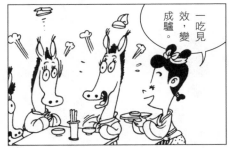

一吃見效，變成驢。

漫畫鬼狐仙怪⑤

23

親身體驗

大家都説妳賣出的驢子來源有問題。

你先吃個驢記餡餅就會明白。

現在你知道驢子的來源了吧。

十三娘子經常賣出整批驢。

來源可疑⋯

肯定有問題。

我來查驢子專案。

姓氏所累

話說江南某地有位書生叫作吳用……

爹為我取名「用」，是要勉勵我成為一個有用的人。

姓氏不好，好名也變成壞名！

名不虛傳

吳用的智商很高，

人稱他為「智多星」。

你智商有多少？敢稱自己為智多星？

果然名不虛傳！

全身上下共三百多顆痣，還不夠格稱痣多星？

由繁入簡

吳用資質好，
又啟蒙得早，
四歲就開始讀四書⋯

他長大後棄儒從道，
改鑽研《易經》⋯⋯

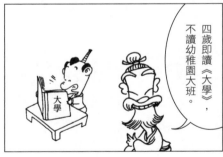

四歲即讀《大學》，
不讀幼稚園大班。

長大了不讀難
的，反而改念
容易的！

空無境界

試卷全部沒答，還要強辯？

零代表圓融無缺，是個好數字。

沒作答代表「空」的層次，沒得分代表了「無」的境界！

歪理一堆！

吳用深受老莊思想影響……

老爹，這是畢業考試的成績單。

書念了半天，竟然考個零！

有屋階級

戴這頂方帽，代表修道到什麼階級？

吳用不僅學道，還研究天文地理……

有屋階級！

他身著道袍，頭戴方巾，一身道家方士打扮，瀟灑無比……

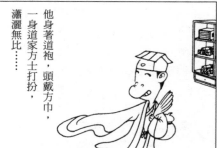

昂貴菜價

你整天煉丹不工作，難道要我養你一輩子？

我吃得又不多，而且每餐只吃素不吃肉。

吳用修道成癡，每天煉丹、搧藥爐……

正因為你吃素不吃肉，伙食費才多！

雞肉30元
白菜80元

謀生技能

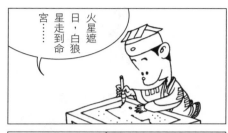

火星遮日，白狼星走到命宮……

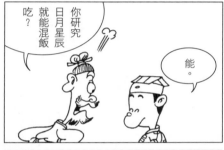

你研究日月星辰就能混飯吃？

能。

可以替人排紫微斗數算命！

每天夜裡他專注研究日月星辰的變化，還做筆記……

風水座向

爹的命盤西向有利，但房子卻朝南。

這怎麼辦？

簡單！

你要拆房子？

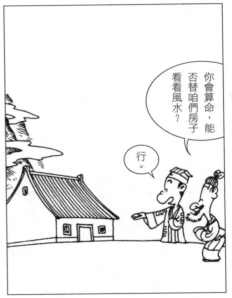

你會算命，能否替咱們房子看看風水？

行。

把門改個方向就成。

特殊職業

看手相去推算人的根底並不難，從手掌就能觀出一二。

柔軟的手必是富家子弟，粗糙的手則是莊稼漢。

這手又細又柔又白，到底幹的是哪一行？

吃軟飯的牛郎！

靈魂之窗

仔細看就能看穿一個人心裡的祕密。

看面相也很簡單，五官只要看眼睛就可以。

面額
相口頰
眉鼻
耳

相 命

你盯得令人意亂情迷！

孟子曰：觀人觀其眸。眼睛是靈魂之窗，不會騙人。

科學依據

這樣才有科學依據。

算命不看生命線，卻看肚皮？

你能算出我的命有多長嗎？

行。

你有高血壓，膽固醇又過多，再不戒酒戒肉減肥，只能活到四十幾歲。

不用看手相，請解開你的上衣。

靈活變通

我的運道很差，請幫我改個運。

寫上你的生辰八字和姓名。

林雨，上字八畫下字八畫，姓名的筆畫不行。

是不是得改個名？

不必。

只要改用篆刻的寫法就行。

林雨

順風順水

風，倒是普通，不值得一提……

除了算命，你也幫人看風水？

看命看運看氣我都在行。

水，清澈甘甜，可開發賣礦泉水。

你瞧我這片產業風水如何？

開張大吉

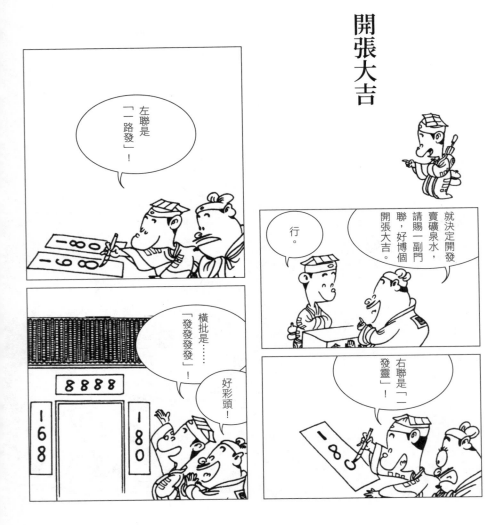

墓地風水

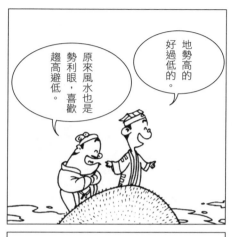

地勢高的好過低的。

原來風水也是勢利眼，喜歡趨高避低。

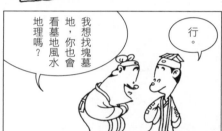

我想找塊墓地，你也會看墓地風水地理嗎？

行。

低窪墓地屍骨泡水，當然不受我們歡迎。

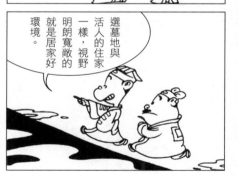

選墓地與活人的住家一樣，視野明朗寬敞的就是居家好環境。

不宜出行

往東南西北去，先來卜個卦決定。

卦曰：還是原地最適宜。

……

爹，我想去江湖闖蕩，做算命生意。

你決定去哪裡？

得不償失

人潮洶湧

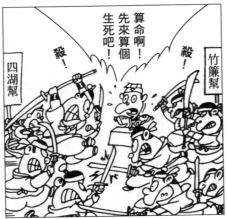

一語中的

來晚一步

先生真是神算，算得一點也不差。

哪裡。

妳這婦人請過來！

妳面帶陰白，氣色很差，最近要當心，否則致命的橫禍就要發生。

可惜你算遲一步，因為昨日我已遭意外而過世……

受災對象

拜碼頭

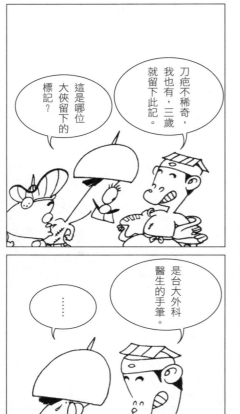

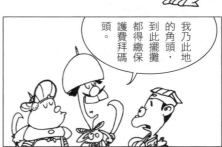

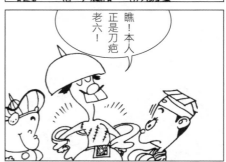

實事求是

看走了眼

雖然沒錢孝敬，但可以免費為兩位算個命。

好！我先來。

你紅痣生嘴邊，大吉大利，一生免為衣食操心，可吃遍四海。

這不是痣，是青春痘！

軟的不行只好來硬的！

啊！

各有憑仗

靠這一張嘴
我將來肯定
會走好運。

四十走鼻
運，你的鼻
大又圓紅，
一定有鴻運
到來。

五十走嘴運，
你的鬍翹，牙
又寬大，老年
時可吃盡四方
無虞。

嘻嘻
嘻……

靠這一張嘴，
我剛剛度過
一個厄運。

命相

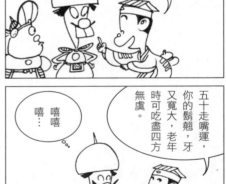

獨家壟斷

不不不，不用最大的，小的就可以…

行。

最小的客棧也是板橋觀光飯店，本鎮獨此一家，別無旅店。

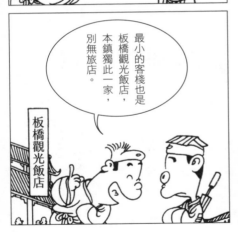

板橋觀光飯店

本鎮最大的客棧是板橋觀光飯店。

請問貴寶地可有旅店？

板橋觀光飯店

陰盛陽衰

這家客棧陰氣很重，氣氛十分詭異…

歡迎貴客大駕光臨本店。

本店上至老板，下至跑堂，全部都是女性，當然陰氣重。

咦！

一分錢一分貨

最便宜的要數摘星樓，一夜只收一文錢。

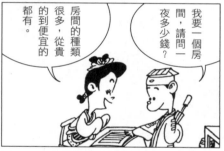

我要一個房間，請問一夜多少錢？

房間的種類很多，從貴的到便宜的都有。

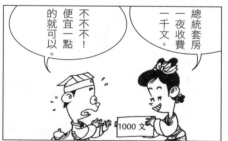

總統套房一夜收費一千文。

不不！便宜一點的就可以。

1000 文

住在上面視野寬廣，空氣又新鮮。

ZZ

重要角落

真巧，那也是本店最重要的角落……

行，餐廳隨便找個桌子坐。

我想先吃晚飯，可有供應？

確實是重要…

人的命盤各有方位，怎麼可以隨便坐？

我的方位是東北角，就坐在東北角那桌。

WC

避重就輕

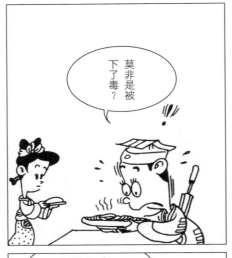

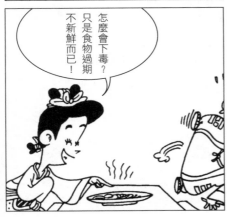

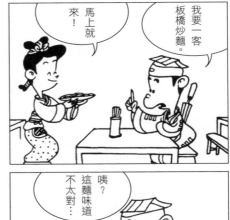

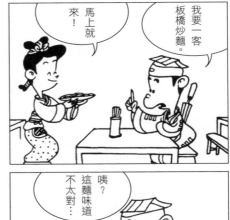

冠夫姓

我叫施劉楊李蔡陳黃林廖胡魏張許阿英。

哇!頭都暈了……

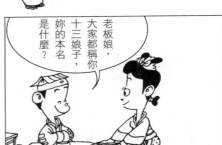

老板娘,大家都稱你十三娘子,妳的本名是什麼?

因為我嫁了十三次,冠了十三次夫姓。

……

我的姓名太長太難記了,你不會愛聽的。

說來聽聽無妨,我可免費替妳算個命。

見多識廣

而且我做的
是旅店生意，
守寡一點也
不辛苦。

既然嫁過
十三次，
現在單身
怎麼熬得住
寂寞之苦？

夜夜回家的
是各式不同
的男人。

板橋觀光大飯店

沒丈夫也有
好處，可做
個快樂的單
身女郎。

擾人清夢

貴店會放
安眠曲？

只怕到時候
音樂太吵你
會睡不著。

投宿的客人
愈來愈多
了，你快去
休息吧！

不著急，
我晚睡慣
了，一更
再睡也不
遲。

是鼾聲
交響曲…

鼾聲四起

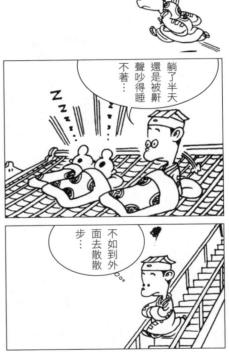

與其聽鼾聲不如聽蟲鳴聲。

蟲聲也是鼾聲⋯

躺了半天還是被鼾聲吵得睡不著⋯

不如到外面去散散步⋯

這等好事

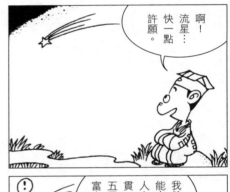

啊！流星…快一點許願。

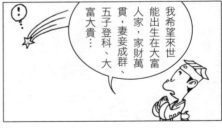

我希望來世能出生在大富人家，家財萬貫，妻妾成群、五子登科、大富大貴…

有這等肥缺，我自己就去轉世了，哪輪得到你？

指驢為騾

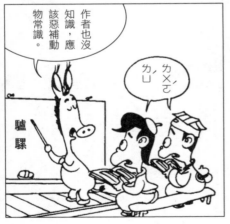

這是驢!驢父
馬母生下來的
雜種才是騾。

可是我是
照劇本念
的台詞…

作者也沒
知識,應
該惡補動
物常識。

ㄌㄨˊ
ㄌㄩˊ

驢騾

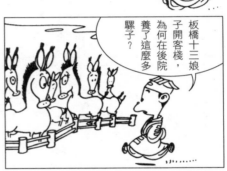

板橋十三娘
子開客棧,
為何在後院
養了這麼多
騾子?

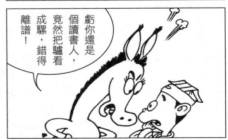

虧你還是
個讀書人,
竟然把驢看
成騾,錯得
離譜!

暗自竊喜

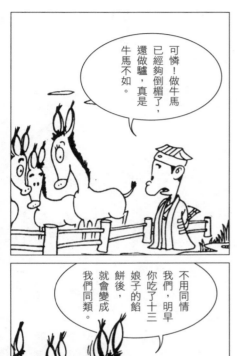

可憐！做牛馬已經夠倒楣了，還做驢，真是牛馬不如。

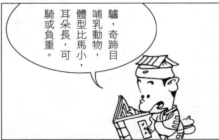

驢，奇蹄目哺乳動物，體型比馬小，耳朵長，可騎或負重。

我們，明早你吃了十三娘子的餡餅後，就會變成我們同類。不用同情

驢父馬母生下來的後代叫騾；馬父驢母生下來的叫驢騾。

捍衛權益

咦！是誰這麼晚了還沒睡？

一直都被妳欺壓不知道反抗！

自從我們參加農權會後可沒這麼好欺負。

抗議！

！

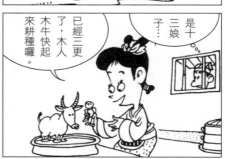

是十三娘子…

已經三更了，木人木牛快起來耕種囉。

依勞動法規定，上大夜班得發兩倍薪水，否則就上街示威抗議遊行。

抗議！

便宜行事

吳用在
窗口偷
看到十
三娘子
施巫術
……

十三娘子操作　木人木牛耕田。

木人木牛耕田。

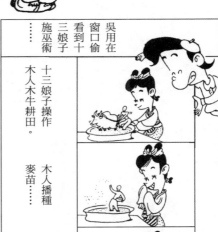

木人播種　　麥苗……

小麥快速　生長……

這段劇情
以前早演過
一次了。

耕種工作
完成。

舊片重播！
分明是欺負
觀眾……

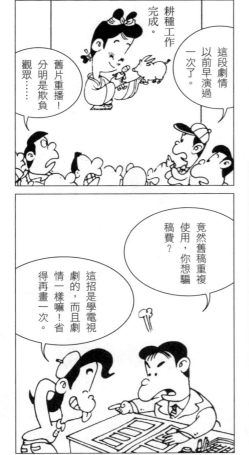

竟然舊稿重複
使用，你想騙
稿費？

這招是學電視
劇的，而且劇
情一樣嘛！省
得再畫一次。

漫畫鬼狐仙怪⑤

立即見效

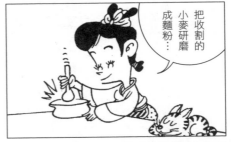

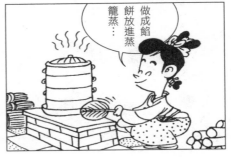

條件反射

最後贏家

女人做生意，蠢得像驢。

店主真笨，待會兒我們說不好吃，不就省了一筆房錢？

退房結帳，一共多少錢？

先吃早餐再說，好吃房錢隨意給，若不好吃，連房錢都不要。

吃了包子變成驢的就是你。

泰然處之

一日三餐，以早餐最重要，不吃怎麼可以？

好吧！

客官要走了嗎？先吃些早餐吧！

！……

那就來一份培根蛋，蛋要兩面煎，外加橘子汁和熱咖啡！

謝謝，不必了！我從來不吃早餐。

包藏禍心

放心，包子沒問題，其中包的是我的心意。

啊……這才可怕

俗話說，最毒婦人心！

這年代哪來培根蛋？本店只供應包子和餡餅。

抱歉！我向來就不吃包子和餡餅。

正宗口味

瞧！這包子連狗都不吃，其中一定有問題。

你不吃就別想買單結帳離去。

那好吧！我就吃一個。

這證明我做得道地，是正宗天津包子狗不理！

來！你也來吃一個包子。

鐵血硬漢

好個有骨氣的硬漢，我欣賞。

喝酒的男人都硬…

還不乖乖把包子吃下，莫非敬酒不吃吃罰酒？

吃罰酒簡單，為了謝罪，我就喝它一罈。

肝硬！

肝功能報告

吉利數字

的確我面相不好、生辰八字不好、命宮也不好……

念你是條漢子，這次就饒了你…

但我好在我的身高！

身高一六八「一路發」？

奇怪的是你明明面無福相，為何總能逢凶化吉？

有功之人

板橋十三娘子施行邪法將客人變成驢，請大人快派人拘提她。

好險逃過一劫，差一點變成驢……

將人口變成牲口，解決人口過剩問題，獎勵她都來不及，怎麼可以拘提？

開黑店傷天害理，得到衙門檢舉。

隻手遮天

推事大人判得沒錯，皇后的貞操不容懷疑。

……

大膽刁民，無事生非，再不快滾，我就以誣告罪辦你！

檢察官大人，我不服這個判例，我要告到高等法院去。

嘻嘻嘻！

你上訴也沒有用，因為我們是推檢一體，司法獨立！

官商勾結

板橋觀光飯店

驢記餡餅

我有乾股百分之三十一…

因為這飯店我有乾股百分之十七。

真是昏官一群，黑白不分！

灰色才是我的最愛，黑的白的都不喜歡。

我們三個是利益共同體。

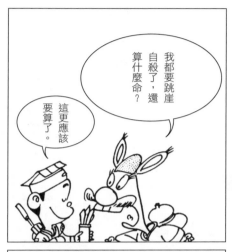

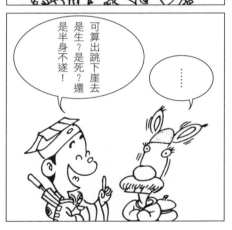

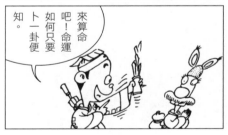

神機妙算

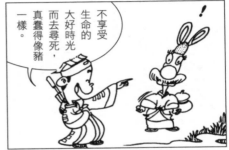

驢中雅痞

大耳有福氣、長臉壽不低、大鼻財壽雙齊，是一匹名驢。

算得一點也不錯！

老夫正是驢族大仙，閣下替人算命，是否也能替驢算？

我是穿名牌、戴名錶、名鑽，只喝進口礦泉水的驢中雅痞。

伯樂相馬，我相驢的技術也是一等一。

外來人口

驢口太多，降低了驢族的生活品質不說…

驢口旺盛，驢多好辦事，不是更好嗎？

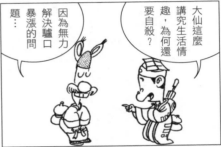

大仙這麼講究生活情趣，為何還要自殺？

因為無力解決驢口暴漲的問題…

我也不想接收人類的移民！

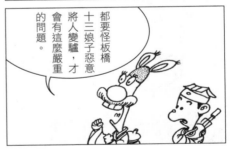

都要怪板橋十三娘子惡意將人變驢，才會有這麼嚴重的問題。

第十二篇　板橋十三娘子

歪打正著

可嘆的是有心栽花花不開，無心插柳柳成蔭。

草藥的祕方沒找著，倒學成了園藝功夫。

板橋十三娘子施邪術將人變驢，我也正設法想將這些驢變回人。

於是學神農氏到深山嘗百草，苦尋驢變人的祕方⋯

自我麻醉

吃了這草，
驢子事件即
不再是問題。

什麼草這
麼有效？

你找不
到藥方，
換我來嘗
百草。

找到罌粟花，
吃了可以麻醉
自己。

哈！我找
到了！

黔驢技窮

結果學得如何？

是學會了一點…

為了制止板橋十三娘子為惡，沒有軟的方法，只得來硬的。

黔驢技窮…

只學成了懶驢打滾一招。

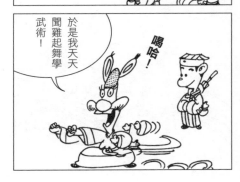

於是我天天聞雞起舞學武術！

喝哈！

用武之地

權力爭奪

要智取十三娘子，首先要成立對抗團體。

人多好辦事。

基金會成立了，眼前還有個問題要先解決…

的確！

將眾男人聚在一起，得有個正式名義。

這名字不錯。

財團法人 驢子救援基金會

我要當第一任會長！

敬老尊賢，應該我先當。

分工明確

那我呢？

我智力高，適合當領導指揮全局。

怎麼分配？

誰當會長無所謂，依照各人專長分配工作更重要。

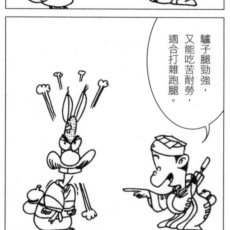

驢子腿勁強，又能吃苦耐勞，適合打雜跑腿。

我頭腦好，你有腿力。

的確如此。

就地取材

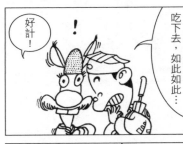

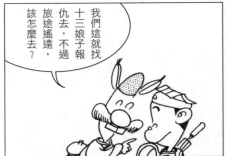

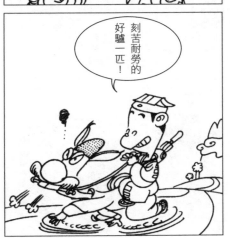

厚此薄彼

這麼貴？

年老的客人一宿收五兩。

年輕英俊的客人不要錢。

前面就是板橋飯店。

報仇行動開始！

兩個人住一宿多少錢？

堅持己見

竟把我看成驢！
妳再相仔細點，
不然我殺了妳！

膽敢欺負
我，妳到
底把我看
成什麼東
西？

那你還是把
我殺了吧！
重相一遍還
是像匹驢。

你眼大無
神，鼻大無
準，嘴大無
唇，看起來
像匹驢。

安眠祕方

謝謝。

我有安眠祕方送給你。

明天就是報仇之日，想起來就心跳不已。

自然的安眠療法，沒有藥物副作用。

報仇前夕興奮得睡不著。

快睡覺吧。

順延一日

是太陽下山，你從昨天睡到傍晚啊！

起來了！睡過頭了！快起來，還有正事要辦啊！

太陽才剛出來，緊張什麼？

這個簡單，報仇的事情，明天再辦！

……

互不相讓

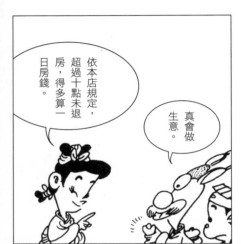

依本店規定，超過十點未退房，得多算一日房錢。

真會做生意。

早！

都快中午了，還早呢？

兩位客人住兩宿，請結帳。

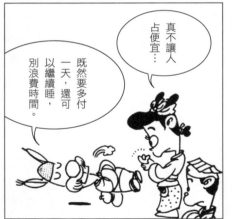

既然要多付一天，還可以繼續睡，別浪費時間。

真不讓人占便宜…

資訊午餐

秀才不出門，能知天下事，靠的就是資訊。

只有白飯一碗，沒有菜？

貴店不是供應免費早餐？

免費早餐時間已過，目前供應有商業午餐、工業午餐、資訊午餐。

那來一客資訊午餐品嘗品嘗。

行。

主菜是各大報章雜誌。

……

老年優惠

高齡客人吃
高齡牛排，
一樣的牛排，
一樣的料理
……

商業午餐
是菲力牛
排，一客
只要四百
。

好貴！

只是食物過
期，提早了
一星期做！

七十歲老人
吃牛排可有
優待？

有的。

你來我往

這是我親手做的餡餅，形狀味道與妳做的一模一樣。

好戲要上演了⋯⋯

這是我親手做的名點驢記餡餅。

若妳賞光品嘗，房租我願加倍付錢。

兩位若願賞光品嘗，房錢免費。

偷樑換柱

情況不變

驢大仙吃了邪術餡餅之後變成了人⋯⋯

恐怖！

吳用吃了普通餡餅後，人還是人。

一點也不恐怖，變來變去，但情況沒有改變⋯

吃餅前是兩人一驢，吃餅後還是兩人一驢，情況不變，完全一樣。

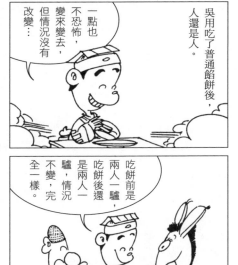

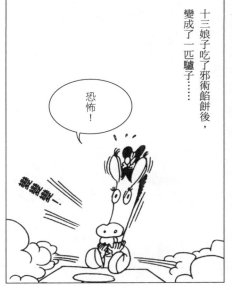

十三娘子吃了邪術餡餅後，變成了一匹驢子⋯⋯

恐怖！

各有所得

俗話說惡有惡報，板橋十三娘子為惡，自食其果變為驢。

其餘諸人各有所得，驢大仙得店……

吳用得驢……

蔡志忠得稿費一筆……

故事後話

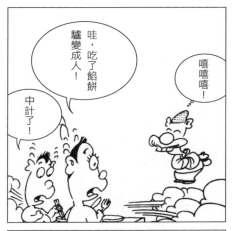

哇，吃了餡餅
驢變成人！

中計了！

嘻嘻嘻！

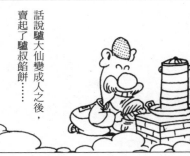

話說驢大仙變成人之後，
賣起了驢叔餡餅……

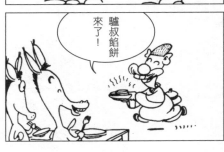

驢叔餡餅
來了！

那又是關於驢族的民間傳奇——
《板橋十三驢叔》的故事了……

好嚇人的
故事……

可怕！

第十三篇　花姑子

安幼輿，陝之拔貢生。

為人揮霍好義，喜放生，

見獵者獲禽，輒不惜重直買釋之。

會舅家喪葬，往助執紼。

暮歸，路經華嶽，迷竄山谷中。

心大恐。一矢之外，

忽見燈火，趨投之。

數武中，欻見一叟，

傴僂曳杖，斜徑疾行。

前途遠大

你不愛讀書
只愛動物，
將來有什麼
前途？

話說陝西有位貢生，
名叫安幼輿。

將來可籌組
動物保護協會，
當發起人。

安幼輿為人仁慈，
尤其喜歡放生。

習慣使然

安幼輿遇見獵人擒獲野獸，總是不惜高價買來放生。

快走，別再被人抓到了。

……

快走，別再被人抓到了。

自我宣傳

花錢買動物放
生，默默行善
不欲人知。

是啊！

這兩隻烏
龜賣給我，
我拿去放
生。

一隻十文，
兩隻算你
十八文。

誰說是默默
行善？每隻
都刻了我的
名字。

安公子
真是仁
慈啊！

大相逕庭

有時卻只
用一顆糖
就行了。

一顆方糖
便能救助
一家人。

救助動物
有時很花
錢。

這隻比
較貴。

放生一條
鯨，得花
三千銀
兩。

不分好壞

尺碼不合

安幼輿好心有好報，有時也會有動物回來報恩。

我是螞蟻精顯靈，想要以身相許。

啊！螞蟻被石頭壓到了。

快起來，要不要幫你敷藥？

可惜妳尺碼太小，配我不合適。

大幹一場

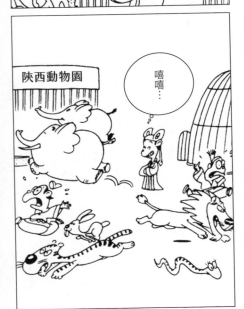

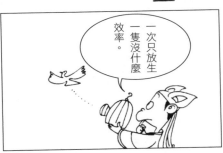

捨身供養

誰說我沒這能力？

你連自己都吃不飽，哪有這種能力？

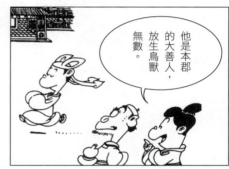

他是本郡的大善人，放生鳥獸無數。

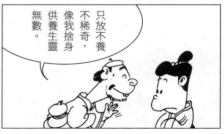

只放不養不稀奇，像我捨身供養生靈無數。

哇！

我每天用自己的血液供養跳蚤！

燒香拜佛

我也燒香拜佛，但蚊子還是咬我。

我燒的香不同。

蚊香…

安幼輿連蚊子也不忍打，怪的是蚊子也不咬他。

你為何得天獨厚，蚊子不近身？

因為我燒香拜佛。

設想周到

我沒趕盡殺絕，留了兩個作種。

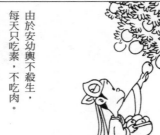

由於安幼輿不殺生，每天只吃素，不吃肉。

還替你節育，響應兩個孩子恰恰好，一個也不少。

吃我的果實，斷人子嗣，豈不是同樣罪過？

自作自受

為什麼？

馬房裡只剩馬鞍，無馬可騎。

明天是浴佛節，到金山寺上香去。

替我準備馬匹，我要上山到寺廟去。

公子貴人多忘事，馬早被你放生到山裡去了。

第十三篇　花姑子

自作自受

明天是浴佛節，到金山寺上香去。

替我準備馬匹，我要上山到寺廟去。

為什麼？

馬房裡只剩馬鞍，無馬可騎。

公子貴人多忘事，馬早被你放生到山裡去了。

第十三篇　花姑子

110

矯枉過正

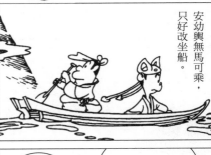

安幼輿無馬可乘，
只好改坐船。

客官，
金山寺
到了。

謝謝。

這二十兩
買你這艘船
行不行？

你的目的地
已達，要船
幹什麼？

放生！

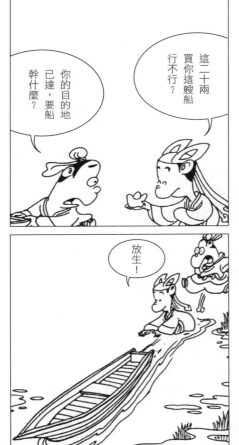

大排長龍

抱歉！我不上大殿，只要見法海住持問禪。

阿彌陀佛！浴佛節到貴寺上香。

見法海的請排這一邊。

排得更長！

要上大殿禮佛，請排隊進場。

累積功德

這裡無鳥獸可買，要放生什麼？

有的。

我乃陝西放生大善人，可否不排隊直接進寺去？

直接放生銀子到功德箱裡。

……

除非你也為本寺放生就可以。

沐浴淨身

洗澡時沒煩惱，你知道為什麼嗎？

今天是浴佛節，信徒得先沐浴淨身，才能進佛堂去。

因為一絲不掛！

腦筋急轉彎一百分！

洗澡好處多，能促進血液循環，又能消除全身疲勞。

天公作美

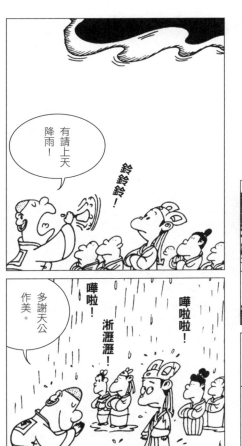

有請上天
降雨！

鈴鈴鈴！

多謝天公
作美。

嘩啦！

嘩啦啦！

淅瀝瀝！

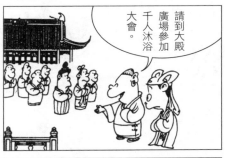

請到大殿
廣場參加
千人沐浴
大會。

貴寺有這麼
大的澡堂，
能容納上千
的信徒？

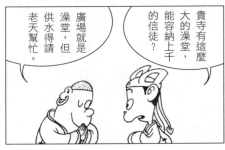

廣場就是
澡堂，但
供水得請
老天幫忙。

洗劫一空

虛應故事

今天是浴佛節，來寺的信徒逾千，無暇個別接見。

但這位施主捐款無數，是個大善人。

為了本寺的財源，你就敷衍他兩句吧。

安施主，請在此稍候，我先去通報師父。

謝謝。

有位陝西遠來的貢生求見師父，欲問佛法真諦。

功名利祿

這是我的名片，請多多指教。

好多頭銜！

金山寺主持
宗教學博士
禪學會理事長
法海大師

陝西貢生安幼興求見師父。

這是我的名片，請多多指教。

阿彌陀佛！

放下我執

有心積德而行善事，是將本求利做生意，因而沒有功德。

我一生造橋鋪路、放生、吃素，有沒有功德？

無心施為行善事，是無所求，才有功德。

……

沒有功德！

功過不相抵

因此放生者少，死傷者多，你雖不殺伯仁，伯仁卻因你而死，豈不罪過？

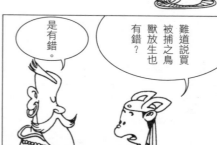

難道說買被捕捉之鳥獸放生也有錯？

是有錯。

況且捕了才放生，恩過不能相抵，反而多造罪孽，你說放生有沒有錯？

……

有放生的人，便有捕捉鳥獸供人放生的人，捕捉時難免會有傷亡。

第十三篇　花姑子

眾生不平等

佛本慈悲，怎麼會欺負動物？

只要以眾生平等的觀念愛護動物就成，不一定要放生。

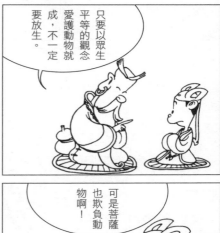

可是菩薩也欺負動物啊！

您瞧！壁畫上的羅漢可做到了眾生平等？……

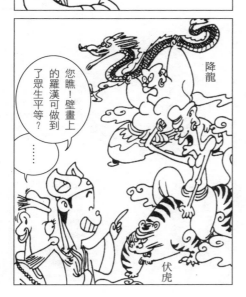

降龍

伏虎

鎮寺之寶

這條白蛇精價值連城，千金不賣。

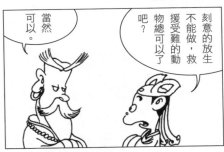

刻意的放生不能做，救援受難的動物總可以了吧？

當然可以。

因為本寺全仗她招來善男信女。

那麼我想買下壓在雷峰塔下的白蛇去放生。

自我放生

夜黑風高，迷失在密林裡，走不出去。

不好，已日落西山，前不著村後不著店。

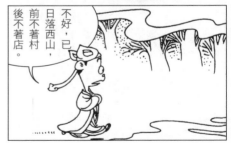

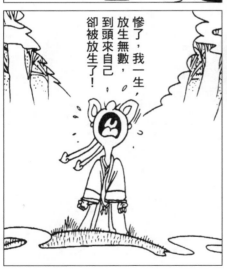

慘了，我一生放生無數，到頭來自己卻被放生了！

同病相憐

請問往金陵的路怎麼走？

抱歉，我也不熟。

啊！有救了！

請問你返回陽間的路怎麼走？

我人生地疏迷路了。

也是一個迷路的。

知恩圖報

不能擋風遮雨，但還是個窩。

有道是善有善報，我一生行善助人無數，如今有難竟無人出來報恩。

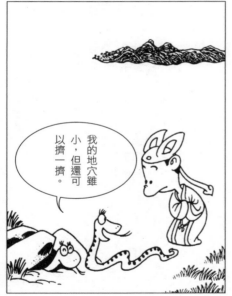
我的地穴雖小，但還可以擠一擠。

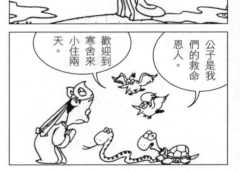
歡迎到寒舍來小住兩天。

公子是我們的救命恩人。

龜速前進

半天才走了幾步，可否加快速度？

已經是最高速度了，時速一百米是龜的極限速度。

我住水底，不方便請你去，但我可載你回去。

謝謝，那麼就偏勞你了。

登錄在案

不不！我做過的善事筆筆做的記錄。

恩公從前曾救過我一命，今日特來報恩。

只要你說出年月日，我立刻可以查清楚。

請問我何時救過先生？

恩公為善不欲人知，怎麼會記得這等小事？

正宗「寒舍」

這裡就是寒舍，快請進。

冷風刺骨，果然是寒舍！

我是修行千年的異獸，三年前被獵戶所捕，幸虧公子將我放生。

今日公子有難，特來報答這段恩情。

竹葉全席

別費心張羅，你們吃什麼，我就吃什麼。

謝謝。

公子餓了吧，我來準備一些酒菜給公子解飢。

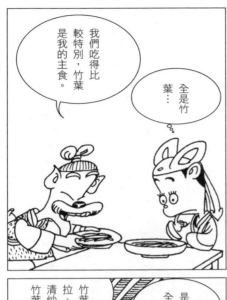

我們吃得比較特別，竹葉是我的主食。

全是竹葉…

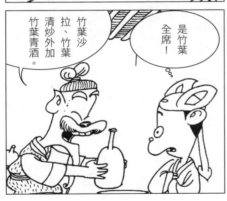

竹葉沙拉、竹葉清炒外加竹葉青酒。

是竹葉全席！

蔬中五葷

你放心！咱們也是素食動物，不吃肉食。

你先喝兩杯，我再去準備點下酒菜。

雖是菜蔬，卻是五葷。

葱、薤、韭、蒜、薑這五樣都是菜蔬。

我一生吃素，請勿準備肉食。

不合時機

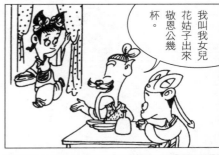

我叫我女兒花姑子出來敬恩公幾杯。

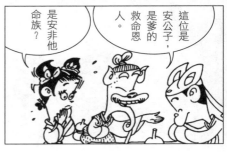

這位是安公子，是爹的救命恩人。

是安非他命族？

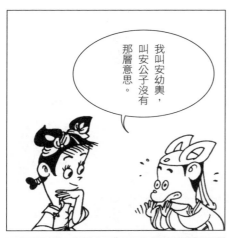

我叫安幼輿，叫安公子沒有那層意思。

只是碰巧姓氏不合時機。

黃花閨女

五歲就長
這麼大了？

咱們獸類一歲
即可結婚生子，
五歲已經是老
姑娘囉。

啊…

安公子救過
我一命，妳
應該敬他一
杯，謝謝他
救父之恩。

是。

姑娘今年
貴庚？

已經五
歲了。

女人香

動物變成人形，身上免不了有異味，請多多包涵。

花姑子雖然過了適婚年齡，但終身大事倒是不用擔心。

憑這外貌就能叫男士拜倒石榴裙下，外加身上的麝香味，更能迷死眾生。

人家已經擦了法國進口的香水，還說人家有異味！

相依為命

但她也是我的自動洗衣機、洗碗機、電鍋。

我今年二十一，身家清白，還未娶妻。若得花姑子為妻，願終生相愛相守。

我們父女相依為命，她嫁了，誰來照顧我的生活起居？

我看花姑子愈看愈中意，她是我冬天的太陽，夏天的冷氣機。

前車之鑑

就是因為有《白蛇傳》的殷鑒，我更不可能答應。

你是人類，我們是獸類，人獸不能通婚，這門親事談不成。

人獸通婚，白娘子可有好結局？

……

……

誰說人獸不能通婚？許仙不是娶了白娘子？

就是說

啊！

苦酒滿杯

忍者神龜

這隻龜不同。

既然沒有心情喝酒，我請好友烏龜精送你回家。

「忍者龜」時速一百公里。

烏龜時速一百米，送我回家要送到幾時？

很快、很快。

安全降落

完了！這下準死無疑。

放心，戲還未完，主角死不了。

到了、到了！下面就是我的家。

到家了，還賴著做什麼？

心有所屬

人能平安回來就好了，真是謝天謝地。

孩兒只是在森林裡迷了路。

夫人，公子平安回來了！

太好了！

人雖回來了，心還迷失在森林裡。

娘以為你遭人綁架去了，真急死人。

娘！

替代品

花菇
來了！

真的？

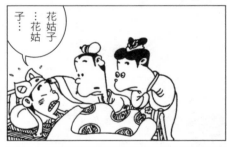

花姑子
……花姑
子……

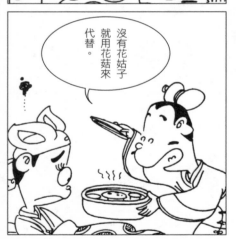

沒有花姑子
就用花菇來
代替。

他得的是心病，
心病得心藥醫。

怎麼
辦？

不殺生

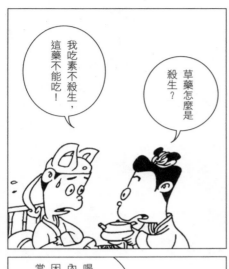

我吃素不殺生，這藥不能吃！

草藥怎麼是殺生？

喝了藥，體內幾億病菌因此而死，當然是殺生。

……

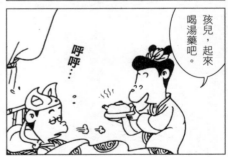

孩兒，起來喝湯藥吧。

呼呼……

物理治療

愛妳太深，積愛成疾，竟一病不起。

對不起！

我為你做物理治療，按摩你周身七百二十個穴道。

你真是多情人，為了我竟病成這樣子。

是花姑子！

我看還是用口對口人工呼吸治療效果較好。

有實無名

其實不結成夫妻也沒關係。

公子知書達理，一表人才，我也很喜歡你。

只要能行夫妻之實便可以。

可惜家父不答應，無福與你結成夫妻共度良緣。

三寸金蓮

從她的足跡看來，分明是鬼狐異物。

胡說！明明是三寸金蓮。

天亮了，我得回去了。

再見！

昨晚花姑子來看我，一見到她我的病就好了。

哦？

解除任務

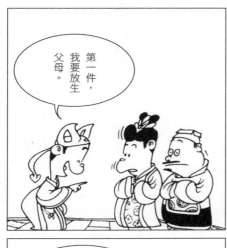

第一件，我要放生父母。

孩子，你昏迷三日三夜，真讓娘擔心死了。

解除你們「孝順」子女的終身義務。

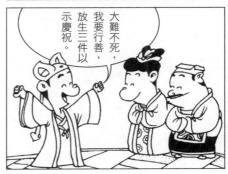

大難不死，我要行善，放生三件以示慶祝。

養尊處優

快走吧！你們自由了！

哇！

我們在豬舍養尊處優，放生後誰管我們吃住！

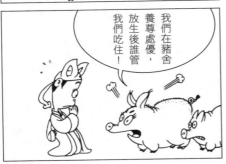

第二件是放生家中所有牲畜。

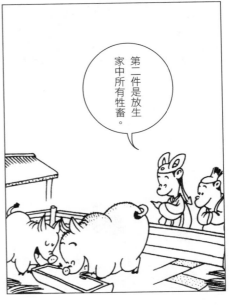

照章辦事

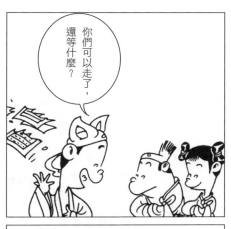

你們可以走了，還等什麼？

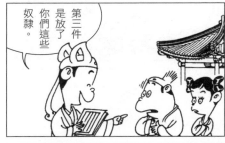

第三件是放了你們這些奴隸。

依勞動法規定，你還得發放退休金、資遣費才成。

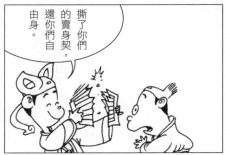

撕了你們的賣身契，還你們自由身。

萬全準備

爹為你準備了現金、信用卡、羅盤與地圖。

啟稟爹娘，孩兒要再到山林去找花姑子。

娘為你準備了毛巾、牙刷、肥皂、洗髮精與內衣褲。

這次遠行得有萬全準備才是。

孩兒知道。

動物村落

誰說沒有？
這裡正是我們
的居處。

前面的
山林就是
花姑子的
住處。

眼前除了亂石，
哪有什麼村落？

……

住滿可愛的
動物家族。

可愛動物村

燈火之處

有燈火之處就有人居住。

天色已暗，故事重演，我又迷路了。

天無絕人之路，前面有燈火。

是鬼魂的家族！

另有目的

敬業的演員會嘗試各種角色，不挑劇本。

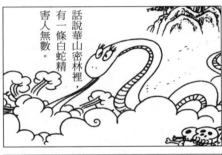

話說華山密林裡，有一條白蛇精，害人無數。

去年得過最佳女主角獎，今年的目標是最佳女配角獎，這也是我接這部戲的本意。

《白蛇傳》裡我演好女人，這次應導演要求，客串演壞女人。

水蛇腰

成我者身材，敗我者也是身材。

白蛇長得朱唇大眼小鼻子，十分美麗。

上中下三段皆是21、21、21。

←21
←21
←21

她扭動水蛇腰，身段嬌媚無比。

勾引八法

如果八招都無效，妳還有什麼法寶？

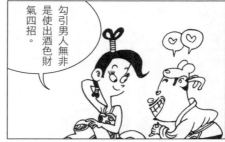

勾引男人無非是使出酒色財氣四招。

再不成就祭出吃喝嫖賭這四種法寶。

那麼他便不是男人。

獨占的愛

愛是獨占，
不能與人
分享。

白蛇有博愛
的精神，其
實也不算是
壞女人。

所以，把愛
吃進肚裡最
安全。

哇！

壞就壞在
她占有欲
特強。

我愛你
入骨。

生吞活剝

救命啊！

這樣生吞活剝男人，不是太殘忍了嗎？

改個現代文明的吃法也成。

要離婚可以，不動產全部歸我，離婚賠償金外加贍養費共二十億。

……

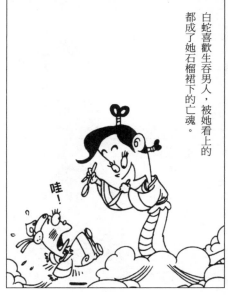

哇！

白蛇喜歡生吞男人，被她看上的都成了她石榴裙下的亡魂。

修成正果

修行三百年，終於吃足了一百個男人。

修得正果，完成了博士論文。

不但取得了學位，研究成果還可以出書。

男人的一百種吃法

抱歉，為了湊個整數，只好委屈你了。

自投羅網

把資料輸入電腦分析分析……

哇！條件真是太棒了。

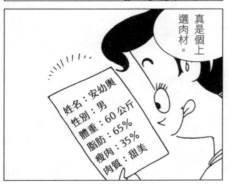

真是個上選肉材。

姓名：安幼輿
性別：男
體重：60公斤
脂肪：65%
瘦肉：35%
肉質：甜美

哈！有一個迷路的男子羊入虎口。

捨己為人

我只剩一點乾糧，妳先吃點應急。

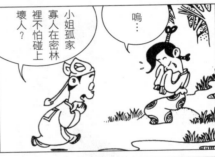

小姐孤家寡人在密林裡不怕碰上壞人？

嗚⋯

我迷路了，三天三夜不曾進食。

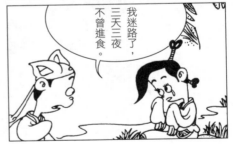

好人做到底，何不捨身讓我吃個夠？

哇！

特別優待

我放生動物數百，竟遭遇這種下場，真是無天理。

原來你是動物的恩人，那我特別優待你。

謝謝。

碰到我是你的不幸，只好認命接受死亡的擁抱。

保證不傷及你的皮肉，活人生吞。

替人行善

鹿精吃草，蛇精吃人，這是天經地義！

修行者應行善事，吃人豈非傷天害理？

吃人也是行善，為人類解決人口過剩問題。

口下留人，諸惡莫作，眾善奉行。

國際巨星

分工明確

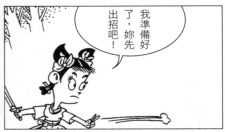

我準備好了，妳先出招吧！

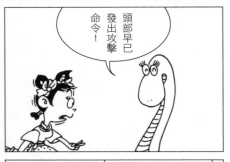

頭部早已發出攻擊命令！

攻擊行動由尾部來執行！

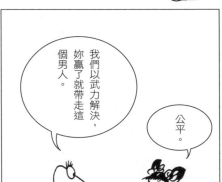

我們以武力解決，妳贏了就帶走這個男人。

公平。

正中下懷

妳中了兩拳內家氣功，會內傷，並慢慢紅腫。

打蛇打七寸。

效果的確不錯，是很好的小針美容。

沒什麼力道，傷不了我。

來者不拒

神珠當子
彈，真有
本錢。

來者
不拒！

鏘！
鏘！

地對空防
空飛彈！

多謝妳的
珍珠項鍊

四面夾擊

煙霧迷漫，
視線不清。

敵人到底躲
在左邊還是
右邊？

非左、非右，
是四面八方。

噴毒氣打
化學戰？

先噴煙
霧，打
捉迷藏
戰。

危險！

上好藥材

蛇、鹿都是我長壽星的寶物，誰受傷我都會心疼。

鹿、鶴是長壽的象徵，蛇跟長壽怎會有淵源？

蛇膽、蛇酒是我最愛，也是長壽的好藥材。

看在我太白星君面上，請停止戰爭。

萬眾焦點

謝謝。

喜歡被群眾包圍這個不難，我來成全妳。

白娘子，妳演的《白蛇傳》深受好評，何苦復出破壞這美好的句點？

因為不甘寂寞，喜歡當眾人的焦點。

快來看！亞洲第一大蟒蛇！大人一元，小孩五毛錢！

物盡其用

仙翁，您好人做到底，求您給我救命仙丹一粒！

妳修行多年，體內的元珠即可救他不死。

人工養珠多年，終於派上用場。

啊！他昏迷不醒，連鼻息都沒了！

祕密洩露

禮尚往來

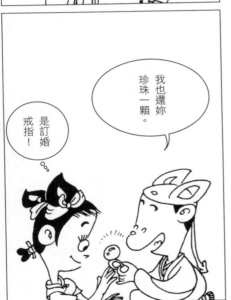

妳為我吐出元珠。

我也還妳珍珠一顆。

是訂婚戒指！

花姑子為了救你吐出元珠，修行前功盡棄，變成凡人。

我一定會回報，照顧妳後半生。

花好月圓

不能請您吃喜酒，送您新娘花致謝。

別客氣！

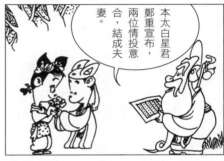

本太白星君鄭重宣布，兩位情投意合，結成夫妻。

花好月圓，大餐豐盛得很。

……

結婚儀式禮成，恭喜兩位新人。

謝謝證婚人。

第十四篇　周醋除三害

周處年少時，

凶強俠氣，為鄉里所患。

又義興水中有蛟，

山中有白額虎，

並皆暴犯百姓。

義興人謂為三橫，而處尤劇

或說處殺虎斬蛟，

實冀三橫唯餘其一。

將錯就錯

名字介紹錯了，是叫周處，不是周醋。

各位讀者！現在為您演出新的故事：周醋除三害。

將錯就錯無大礙，反正他不認識字，咱們就裝糊塗。

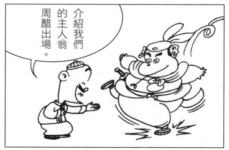

介紹我們的主人翁周醋出場。

攀錯祖宗

周文王、周武王是我們周家的開姓先祖。

話說吳郡陽羨義興有個周醋……

上學去上學去，到學校去！

周是大姓，我是周朝皇室的後裔…

……

周文王叫姬昌，周武王叫姬發，他們不姓周，而是姓姬！

列祖列宗

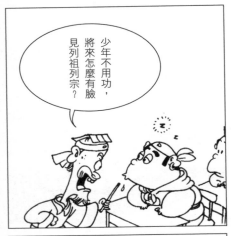

少年不用功，
將來怎麼有臉
見列祖列宗？

不會啊？我
才剛從周家
的祖先周公
那兒回來！

！

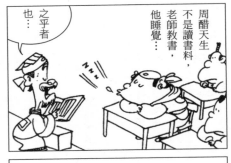

周醋天生
不是讀書料，
老師教書，
他睡覺⋯

之乎者
也⋯

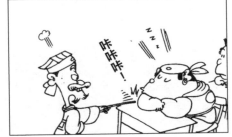

咔咔咔！

瞠目結舌

是三罈酒嗎？
你別欺我不會
數數而灌水喔？

周壯士你一共
喝了酒三罈。

周醉力大無窮，雙臂能舉
巨石三百斤……

臂力驚
人……

腦力也是低
得驚人……

一、二、三……
不對！再算一
次。一、二、
三……

他喝酒也不輸人，一口氣
能喝白干三斛……

酒力更
嚇人……

名揚四海

衙門公布的十大惡漢榜首就是我！

十大惡漢

世界名人百科全書，周姓這欄就有我的大名。

少年應立大志做大事，成天只會在義興默默無名鬼混，一輩子。

誰敢說我沒志氣出不了名？

性格使然

人丁興旺

我有七個兒子：周柴、周米、周油、周鹽、周醬、周醋、周茶⋯

柴 米 油 鹽 醬 醋 茶

回去問問父親，取名周醋是什麼典故？

因為你排行老六才命名為醋。

人生開門七件事，我個個都生足！

喝酒吃肉

我怎麼從來沒見過叔叔？

因為他不在人世了啊⋯

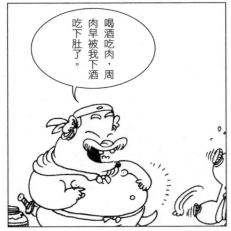

喝酒吃肉，周肉早被我下酒吃下肚了。

醋酒同源差不多，可否改名周酒較好聽？

不行、不行。

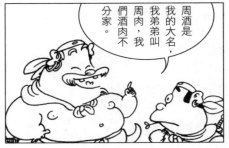

周酒是我的大名，我弟弟叫周肉，我們酒肉不分家。

主動請纓

虎父犬子，
有我鎮場，
你太小尾了，
閃一邊涼快
去！

……

周醋除三害不夠
看，先演檔由我
擔綱的「流氓大
亨」如何？

周醋的老爹周酒是響馬
出身的大尾流氓……

帶著七個兒子橫行天下，
是流氓世家的黑腳黨……

掃黑專案

想個辦法請閒雜人等都下場！

這個簡單。

這檔戲演員太多，光付演員費經費就不夠了。

沒錯。

就來個掃黑專案，多餘的流氓全送外島不就成了！

人物太多，畫得手酸，交稿時間也急迫…

橫行霸道

因為他們兩個是同類……

好兄弟！

生死交！

都是「橫著走」！

碰！

周醋大小通吃，唯獨不吃螃蟹！

白臉惡霸

黑皮膚的惡霸
只是小惡，白
臉小生才能成
大惡……

君不見京劇中
最惡的曹操是
個大白臉！

周醋雖是惡霸，
但是生得細皮
嫩臉……

你的皮膚
太白了，去
晒黑一點才
像惡霸！

好漢不求饒

義興鄉民全都任我擺布，能鎮服我的只有一老頭…

碰！

是好漢就不要求饒！

救命啊！

刺青專門店

是好漢就不要求饒！

救命啊！

手下亡魂

每殘殺一條生靈，我就刺青做記錄。

總算刺好了！

謝謝你。

落在我手裡的亡魂是老鼠六隻。

又有一條生靈在你手中成了亡魂。

正是。

目光炯炯

沒有一個漢子逃得過
他的火眼金睛⋯

！

周醋長得方面大耳，
容貌俊秀，一點也
不像壞蛋⋯⋯

若生在九十年代，
我正是演小馬哥
的上選人才。

你長得好
俊好酷，
我喜歡！

他有雙濃眉大眼，
目光炯炯⋯

壞事做盡

隨便塗鴉算什麼壞事？太平凡了，不夠壞！

一筆毀了三百萬元的名畫還不夠壞？

他在義興鄉里橫行，魚肉鄉民……

哇！

滾！

胡作非為，壞事做盡……

嘻嘻嘻嘻嘻嘻！

卻之不恭

恭敬不如從命！

砰！

你的角色是個大壞蛋，害人無數，再不演壞一點，下檔戲我不找你演了。

什麼人都能害嗎？

當然。

好壞！

那就好！

女士優先

這個西洋禮節我明白!

讓路!

是我們先上橋的,再說男人也應該要讓女人。

女士優先…

打!

臥虎藏龍

臥虎睡覺中

！

義興禍不單行，壞事連連，城中有周醋，南山有虎，北澤有蛟龍。

藏龍不輕易示人

惡虎蛟龍！我介紹你們出場了…

快出來見見觀眾！

吃齋唸佛

話說義興
南山上有隻
虎凶惡無比，
吃人無數⋯

糟了！
把他吵
醒，又
要吃人
了！

少造謠生事，
冤枉好虎！

我早就信佛，
吃素不吃人。

間接死因

我示範給
你看。

吼！

嚇死
的…

你不吃人，
但他們卻
死於虎口，
你又怎麼
說？

是死於
虎口沒錯，
但要怪他們
心臟太弱，
錯不在我。

哦？

名不副實

勢不兩立

不成不成，我的不動產只有一座山，不能討老婆。

為什麼？

你的思想太偏激了，大概是因為你一個人獨居的關係⋯⋯

因為一山不容二虎。

趁你還年輕，討個老婆，或許能改掉這個毛病。

不同視角

遊人與哲學家眼中的湖…

寧靜。

水天一色。

商人眼中的湖…

可製礦泉水。

話說義興之北有個大湖，湖水清澈，風景秀麗…

農人眼中的湖…

可以灌溉作物，又可以捕魚！

觀光賣點

買下湖邊林地，經營觀光事業，保證一本萬利。

是啊！

啊！湖中有龍形怪物出現！

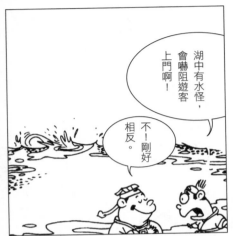

湖中有水怪，會嚇阻遊客上門啊！

不！剛好相反。

湖中水怪有賣點，更可吸引人潮，有利觀光事業。

神龍擺尾

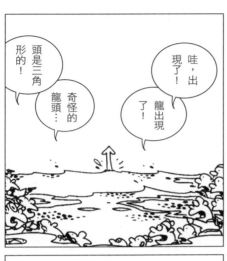

頭是三角形的！

奇怪的龍頭…

哇，出現了！

龍出現了！

好事不出門，壞事傳千里，湖中水怪果然引來大批人潮……

笨！神龍見尾不見首。

有水怪嗎？

沒看到啊！

聽說是一條蛟龍。

拍照收費

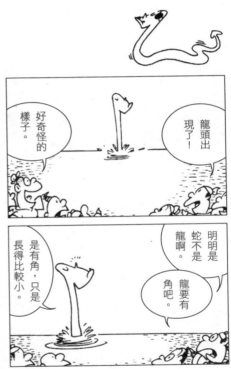

道道地地

其實我的外形也是道道地地的龍……

是啊！

是啊！

蛟龍長得確實像蛇不像龍。

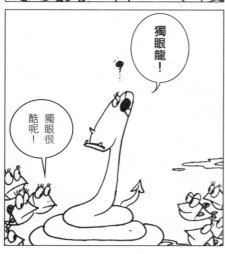

獨眼龍！

獨眼很酷呢！

不管你們怎麼想，我的血緣的確是道地的龍。

是啊！

是啊！

先進動物

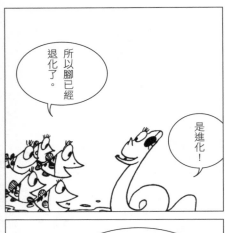

所以腳已經
退化了。

是進化！

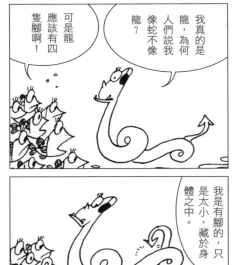

我真的是
龍，為何
人們說我
像蛇不像
龍？

可是龍
應該有四
隻腳啊！

我是有腳的，只
是太小，藏於身
體之中。

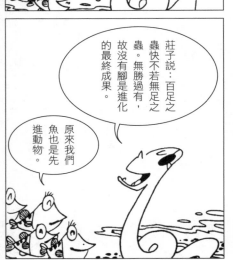

莊子說：百足之
蟲快不若無足之
蟲。無勝過有，
故沒有腳是進化
的最終成果。

原來我們
魚也是先
進動物。

人貴自知

明明是龍，何故要取名為小蟲？

我媽媽說做龍要懂得謙虛。

不像有些小貨色，明明是魚蝦，還號稱自己是龍。

……

紅龍

……

龍蝦

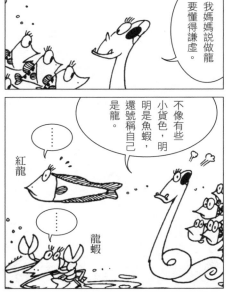

獨眼蛟龍體型高大，卻有個不相稱的名字叫「小蟲」。

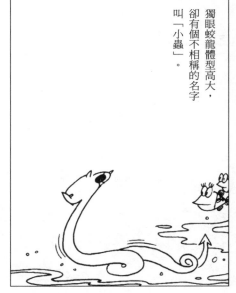

其來有自

愛鄰如己

我這麼做是遵奉神的旨意。

謝謝你救了我們。

獨眼龍生性溫和，但卻極恨漁人。

基督說：愛你的鄰人如同自己。

阿門！

感謝上帝。

阿門！

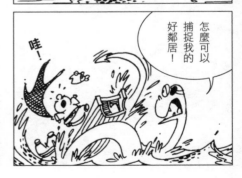

怎麼可以捕捉我的好鄰居！

哇！

橫行無阻

請問為什麼稱你們是三橫，而不說三直？

這「橫」稱得好。

義興南山有惡虎，北澤有蛟龍，城中有周醋，三者都危害鄉里，當地人將他們合稱為「三橫」。

因為我們橫行鄉里，走路橫行霸道，稱橫很合理。

啊！是三橫之一周醋，我們快走！

孟母之鑒

居住環境不好，應留下來改善，怎可以逃跑？

當年孟母還三遷呢，你怎麼不去跟她談這個問題？

山有虎，不能居，澤有龍不能住，村裡有周醋更是住不得啊⋯

為了小孩的居住環境問題只好移民海外去。

好呀，移民到洛杉磯。

一針見血

我倒要聽聽你對這件事有何看法？

有。

這證明了三橫之中，我最大尾！

……

老師，他們住這裡好好的為何要搬出去？

南山有虎她沒走，北澤有龍她也沒搬，村中有周醋，卻逼得她非搬家不可……

……

一席之地

我也教你為人要正正當當，要爭氣！

當年我是怎麼教導你的，怎麼會落到三橫之一？

老師教我們忠孝節義做人的道理。

我有爭氣啊！在龍爭虎鬥的三橫名額中，我為人類爭得一席之地。

滿腹經綸

崇尚暴力

除了恐懼，什麼能使鳥展翼？除了飢餓，什麼能使鷹眼犀利？

其實暴力也沒什麼不好，它是進化之動力…

這是什麼論調？

除了豹狼的利牙，什麼能使羚羊的腿矯健？

暴力可以推動社會前進。

是暴力論啊…

獨占鰲頭

對你當然有好處。

老師說過損人不利己之事不要做，做這事對我有什麼利？

史記曰：「以暴制暴兮，不知其非也。」

若能刺虎屠龍成功，義興的暴力市場將由你獨占。

既然你崇尚暴力，何不以你之力去擺平南山之虎與北澤之龍？

交易談判

打虎還有錢可以賺？

沒錯。

好吧！我就聽你的話到南山刺虎，到北澤屠龍。

好極。

人與虎、龍世紀大戰，請交由我們轉播。

現場實況轉播一場權利金一千萬。

！

我來當你的教練兼經紀人，你出場的收入我要抽取百分之十利益。

行。

漫畫鬼狐仙怪⑤

213

知己知彼

知己知彼，百戰百勝，請教練分析敵人的資料與戰略。

好的。

龍虎兩個目標，虎較弱，第一場就先刺虎，當作熱身。

行。

請打開課本第三十七頁…

虎，哺乳類動物，毛有黑斑紋，聽嗅覺敏銳，性凶猛。

最怕上課了…

各有所愛

我愛我家的
母老虎…

虎有白額黃斑
虎、黑虎、美
洲虎，但並非
所有的虎都凶
猛可怕。

我愛我家的
爬山虎。

我家中有
虎，你家
中也有虎
一隻。

決勝關鍵

若在山林中與虎決鬥，勝算不多，若在平原決鬥，一定能贏。

為什麼？

因為虎落平陽被犬欺！

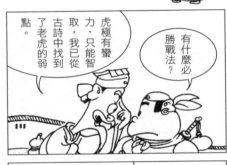

虎極有蠻力，只能智取，我已從古詩中找到了老虎的弱點。

有什麼必勝戰法？

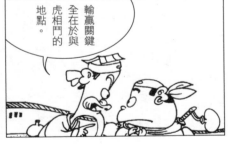

輸贏關鍵全在於與虎相鬥的地點。

額手稱慶

其中要數組頭最高興……

大家快來押注，先賭人虎相鬥這場好戲。

三橫相鬥的消息傳遍全村，村民們都額手稱慶，全村歡騰……

好消息了！

太棒了！

太好了！

最好三橫火拼都死光才棒呢！

三惡相鬥必有二傷，村子將更平靜。

盤口三比一賭虎贏，押周醋一賠三、虎三賠一。

我押虎贏！

我賭周醋贏！

來一支！

3-1

小試牛刀

這次刺虎我一定贏，因為本人打虎經驗豐富，拳到虎死！

昨日在家小試牛刀，打死了壁虎八隻可以證明。

歡迎打虎英雄周醋出場。

多謝各位來送行，本人一定不負使命。

事出有因

其實是因為我得到了衙門的內幕消息。

再不改過自新，為民除害，掃黑專案就要將我提報流氓，送外島管訓了。

不管刺虎成功失敗，此次你願意捨身為民，我代表村民謝謝你。

他能改過向善已是十分了不起的事。

以防萬一

Panel 1 (top left): 我捐礦泉水一打，以利你口渴之需。 / 多謝。

Panel 2 (bottom left): 我捐上好棺木一具以備萬一。 / 這太過分了吧。

Right top panel: 我捐白銀十兩以備你路上之需。 / 謝謝。

Right bottom panel: 我捐醫藥一箱以備萬一受傷之需。 / 謝謝。

分配得宜

包贏不輸

演錯劇本

錯了錯了！
沒有這段
台詞！

聽說前頭
山上有巨
虎出現？

就在前面
景陽崗。

我正是要
去收拾牠。

我知道，
你就是打
虎英雄武
松先生。

不是在演
《水滸傳》
武松打虎？

抱歉！劇本
給錯了。

……

開場暖身

來得好！

此路是我開，此樹是我栽，欲過此路者，留下買路財。

！

上山刺虎前先殺兩隻假虎暖暖身。

何來劫匪？報上名來。

我是笑面虎。

我是攔路虎。

出現虎跡

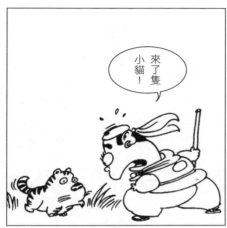

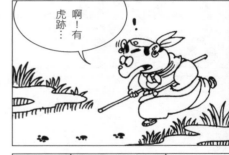

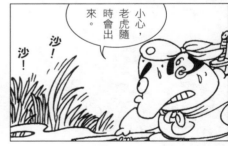

虛張聲勢

說！你算是什麼虎？

其實我生肖屬虎，也算是人中之虎。

虛張聲勢的紙老虎…

……

天無二日、土無二王、家無二主、一山無二虎，你也敢到本山稱虎？

殺人不見血

人吃人怎麼個吃法?

吃!悄悄地

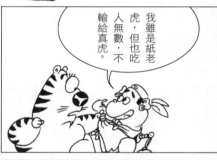

我雖是紙老虎,但也吃人無數,不輸給真虎。

先誘騙大家投資,非法吸金十億後捲款而逃,連累多人破產跳樓,死了三十幾人。

吃人不吐骨頭!

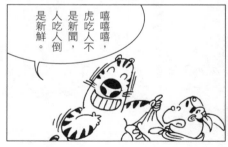

嘻嘻嘻,虎吃人不是新聞,人吃人倒是新鮮。



退隱江湖

如今我早已退出江湖，不問武事，並已皈依佛門⋯

諸惡莫做，眾善奉行，放下屠刀，立地成佛。

⋯⋯

這次到北山，就是為了刺你這隻虎！來一決勝負吧！

若是當年敢在我面前說這話，你早死定了！

約法三章

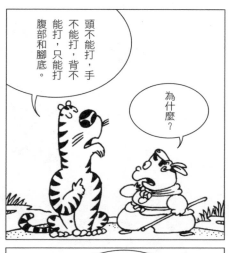

頭不能打，手不能打，背不能打，只能打腹部和腳底。

為什麼？

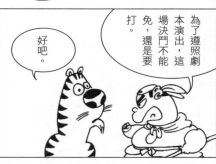

為了遵照劇本演出，這場決鬥不能免，還是要打。

好吧。

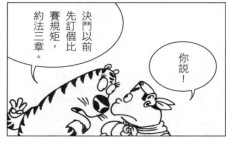

決鬥以前先訂個比賽規矩，約法三章。

你說！

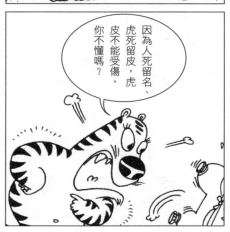

因為人死留名、虎死留皮，虎皮不能受傷，你不懂嗎？

價值連城

你的虎皮可做地毯，一件賣十萬元台幣。

知道行情就好。

我的皮有顧愷之的名畫刺青，價值一億。

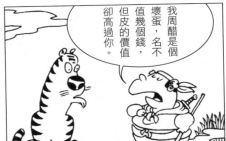

我周醋是個壞蛋，名不值幾個錢，但皮的價值卻高過你。

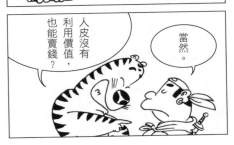

人皮沒有利用價值，也能賣錢？

當然。

秋老虎

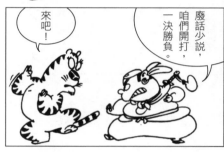

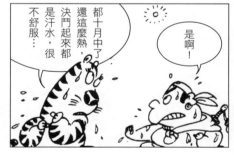

有樣學樣

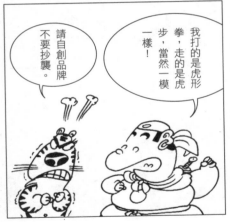

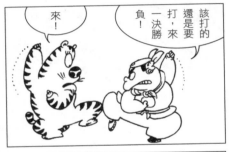

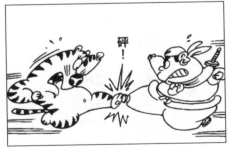

招數怎麼跟我一模一樣？

喝！

砰！

我打的是虎形拳，走的是虎步，當然一模一樣！

請自創品牌不要抄襲。

該打的還是要打，來一決勝負！

來！

砰！

惺惺相惜

量身打造

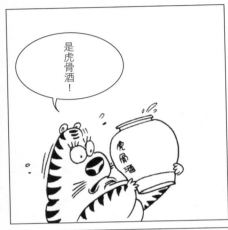

是虎骨酒！

太過分了！
欺人太甚！

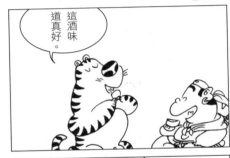

這酒味
道真好。

當然，是
為你特別
準備的啊。

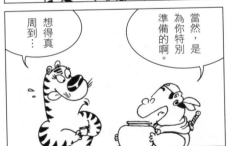

周到…
想得真

唬人專家

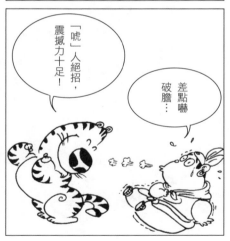

吼！

「唬」人絕招，
震撼力十足！

差點嚇
破膽…

虎拳虎步
我也會打，
你討不到
便宜。

話是
沒錯！

可是我
還有一絕
招，人類
學不來。

哦？

以頭取勝

人的腦容量有一千五百克，智商一百一，的確高過虎，但近身肉搏戰，頭腦能派得上用場嗎？

當然。

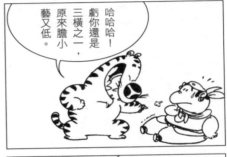

哈哈哈哈！虧你還是三橫之一，原來膽小藝又低。

比體力我不如你，比智商和腦容量都遠遠高過你。

是嗎？

直接撞擊！

砰！

哇！

阿Q精神

暗中使壞

選美身材

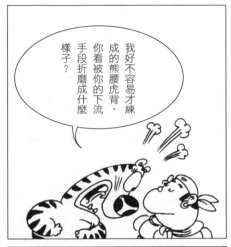

我好不容易才練成的熊腰虎背，你看被你的下流手段折磨成什麼樣子？

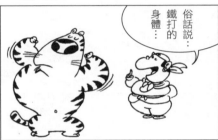

俗話說：鐵打的身體⋯⋯

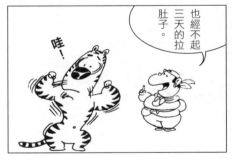

也經不起三天的拉肚子。

哇！！

成了選美的標準身材。

36 →
22 →
36 →

迫於無奈

為何？

冤枉啊！只有老得跑不動的虎才會吃人，年輕的虎從來不吃人啊…

因為人肉太鹹不好吃。

哇！果然全身沒一點力氣…

虎吃人還要人的同情？

我認輸了，請手下留情饒我一命。

一身是寶

正因為你太有用才會死命難逃。

怎麼說？

閉目受死吧！

求求你饒我一命！

你全身上下皆是珍貴藥材，才會被捕獵得快要絕種啊。

骨製酒

虎皮大衣

膽活血

虎尾湯

壯陽鞭

我對天發誓從今起改過自新，成為有用之虎。

畫虎不成

明明是貓比較像啊！

不不不！犬比較像虎，貓還差虎差得遠！

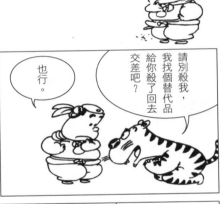

請別殺我，我找個替代品給你殺了回去交差吧？

也行。

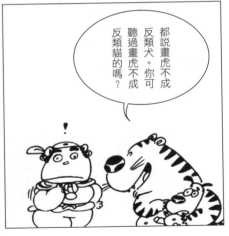

都說畫虎不成反類犬。你可聽過畫虎不成反類貓的嗎？

！

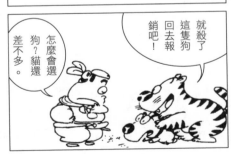

就殺了這隻狗回去報銷吧！

怎麼會選狗？貓還差不多。

虎頭蛇尾

虎頭不能給，虎尾倒還可以。

取哪部分？

我還是取你身上的一部分回去交差比較妥當！

確實是像極…

這段蛇尾代替虎尾，不會有人看出問題。

哇！

不取虎頭也要取虎尾才能報銷。

罪加一等

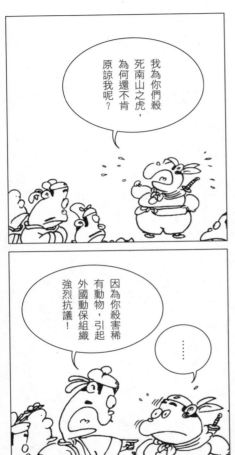

我為你們殺死南山之虎，為何還不肯原諒我呢？

因為你殺害稀有動物，引起外國動物保組織強烈抗議！

……

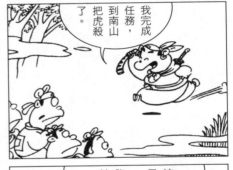

我完成任務，到南山把虎殺了。

這惡霸又多犯了一條罪，陷義興鄉於不義。

害我們被外國人看不起。

雙重標準

龍在中國是吉祥尊貴動物，在外國卻是邪惡的象徵。

周壯士，刺虎得手後，還有個任務待辦，就是屠龍。

殺虎會引起國外嚴重關切，屠龍卻可成為國際英雄。

這是什麼雙重標準？

殺隻惡虎都引起動保組織抗議了，我還會笨到再去屠龍？

屠龍大餐

行。

好，但今晚得先請我吃全龍大餐。

好吧，我聽您的，明天就到北澤屠龍。

好極了。

屠龍若得手，我要龍膽。

我要龍肝。

我要龍鬚。

紅龍→

準備不周

全副武裝

我要報名
游泳潛水
速成班。

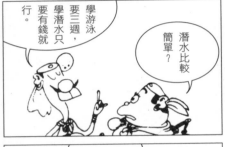

學游泳
要三週，
學潛水只
要有錢就
行。

潛水比較
簡單？

酒

寒假游泳班

問題
全在裝
備。

乾卦尋龍

尋湖中之龍「難」，
尋書中之龍「易」。

太湖茫茫
蒼蒼，從
中尋龍不
簡單。

易經乾卦，
初九：潛龍勿用。
九二：見龍在田。
九五：飛龍在天。
上九：亢龍有悔。

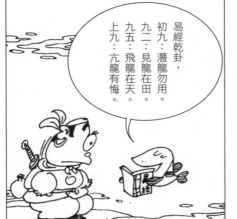

請問貴寶
地可真的
有龍？

方向指引

物種演化

我本是有腳的，現在已退化到身體之中了。

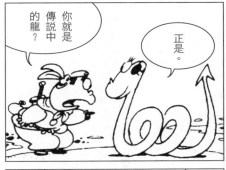

你就是傳說中的龍？

正是。

就像人本來是有尾巴的，現在也退化到身體之中。

哈哈哈，從沒見過這種光溜溜的無腳龍！

生辰八字

不！這無關種族，
而關乎生辰八字。

好吧，就姑且承認
你是龍，但我本人
也是龍。

我生肖
屬豬…

我生肖
屬龍。

又是自稱
龍的傳人
那一套？

自報家門

我排行老九小名
螭吻，性好吞。

吞什麼？

周家生七
子，柴米油
鹽醬醋茶，
在下排行老
六，名叫
周醋。

龍生九子，
一曰囚牛好音，
二曰睚眥好殺，
三曰嘲風好險，
四曰蒲牢好鳴，
五曰狻猊好坐，
六曰霸下好負重，
七曰狴犴好訟，
八曰贔屭好文，
九曰螭吻好吞。

閒時吞雲吐霧，
戰時吞人。

體型差異

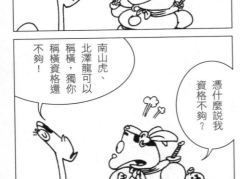

義興水中有蛟，山中有邅跡虎，鎮中有周醋，三惡皆暴犯百姓，義興人謂之三橫。

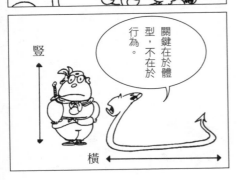

南山虎、北澤龍可以稱橫，獨你稱橫資格還不夠！

憑什麼說我資格不夠？

關鍵在於體型，不在於行為。

豎

橫

你我雖素昧平生，因緣際遇卻將我們相連。

民意所向

你是嘉興三害之一，我來除你這個水中惡霸，為民除害。

你們認定我是水中惡霸，但我們這邊可不這樣認定。

閣下專程下湖來找小弟，有何貴事？

我們湖中公民投票表決後，有百分之七十認為牠是湖中守護神，不是惡霸。

強詞奪理

沒辦法，因為我的小名使然⋯⋯

小姓周名醋，醋性大發見不得有人與我齊名。

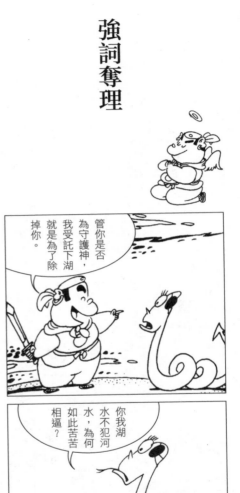

管你是否為守護神，我受託下湖就是為了除掉你。

你我湖水不犯河水，為何如此苦苦相逼？

奪得先機

啊！

我沒手可動，不過早已先動了腳！

哇！踏出錯誤的一步，先輸一回合！

好吧！既然你執意如此，我就奉陪到底。

好極了！

快人快語，閒話少說，動手吧！

切磋武藝

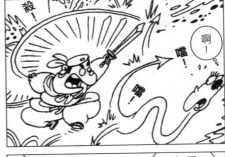

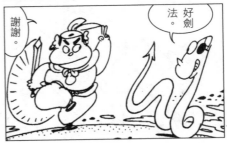

防不勝防

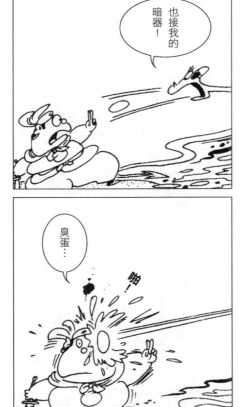

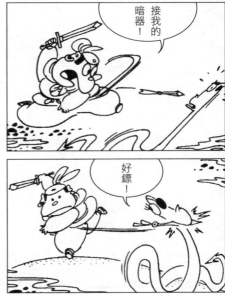

禮尚往來

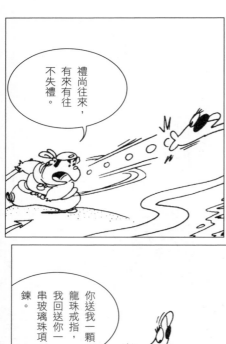

禮尚往來，
有來有往
不失禮。

你送我一顆
龍珠戒指，
我回送你一
串玻璃珠項
鍊。

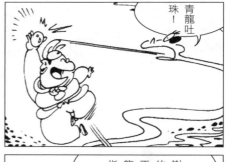

青龍吐
珠！

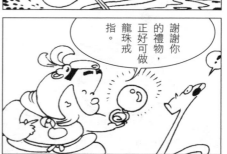

謝謝你
的禮物，
正好可做
龍珠戒
指。

夜間照明

不可只顧自己，也要考慮到觀眾的權益……

兩惡相鬥，棋逢敵手，打得天昏地暗，分不出勝負……

比賽競技要備妥夜間照明才行。

天色太暗，能見度太差，咱們暫且休兵，明天再開打。

束手就擒

龍困淺灘

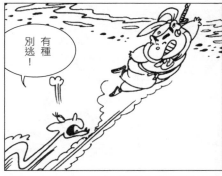

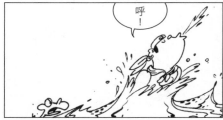

能屈能伸

閣下也是
英雄本色，
雖輸但輸得
有骨氣。

當然！
龍本萬物
之長…

大丈夫
能伸！

我認輸了，
棄子投降！

能屈。

毀屍留影

好吧！我就依中國古蹟保存的實例處理。

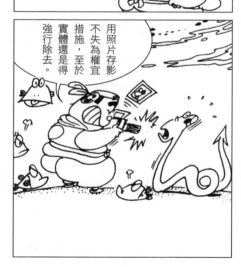

用照片存影不失為權宜措施，至於實體還是得強行除去。

勝為王敗為寇，要殺要剮隨你。

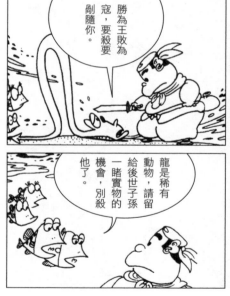

龍是稀有動物，請留給後世子孫一睹實物的機會，別殺他了。

差強人意

只要跟龍有關係的，好讓我交差就行。

這就好辦，給你一甕龍眼吧。

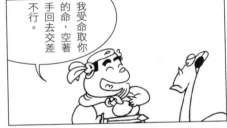

我受命取你的命，空著手回去交差不行。

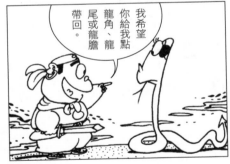

我希望你給我點龍角、龍尾或龍膽帶回。

不盡人意

如假包換

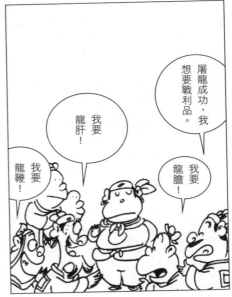

動輒得咎

怎麼還要抗議呢？

抗議！

周醋為惡

不滿！

入水前不是談好屠龍不會引起動物保育問題嗎？

保團體！

他們是環

抗議你屠龍污染了水源地。

義興村民是在列隊歡迎屠龍英雄歸來？

嗶！

嗶！

轉窮為富

我早知道你刺
虎屠龍後還是
一無所得，不
會改變什麼！

是有改
變的。

周醋雖然
除了二害，
但義興村人
依舊不諒解
他⋯⋯

從前我欺負
富人，現在
我自己就是
富人！

我冒死替
大家除了
二害，為
何你們還
不原諒
我？

模仿效應

不行！公眾人物不可以輕易自殺！

為什麼？

你是本村名人，自殺會引起模仿效應問題。

義興三橫，你除其二，但還餘一橫，是你本人，你不除，村民不放心。

罷了罷了！我就好人做到底，自我了結吧。

住手！

改過自新

其實你不必自殺，只要能改過自新，重新做人就好！

讓從前的周醋譬如昨日死，今日重生，村人就會滿意。

這倒很簡單，我立刻去辦！

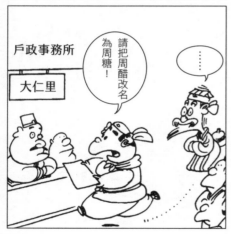

戶政事務所

大仁里

請把周醋改名為周糖！

……

靈魂之窗

眼睛果然明亮純潔，我喜歡！

我已改過自新，心中不再有惡念。

我也喜歡你！

孟子曰：「觀人觀其眸」，眼睛是心靈之窗，不會騙人。

你看吧！

物極必反

啊！公然在街口吐痰！

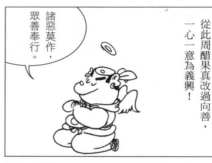

從此周醋果真改過向善，一心一意為義興！

諸惡莫作，眾善奉行。

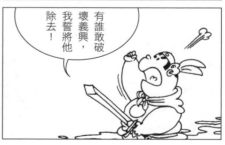

有誰敢破壞義興，我誓將他除去！

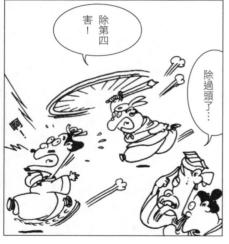

除第四害！

除過頭了⋯

左右為難

這樣才好!

從今起我放下屠刀立地成佛,每天吃齋念佛!

南無阿彌陀佛,揭諦揭諦,波羅揭諦,波羅僧揭諦,菩提薩婆訶。

又不對啦?

整天製造噪音公害!

我只要你做好人,不需要藉任何理由殺人。

列祖列宗

他父親周酒，祖先有周斐、周成、周敦頤、周昉、吳將周瑜是他的二十代祖。

也是周任、周昌，是正宗的周公的子孫！

果然又去見老祖宗了。

我給你介紹個官做，你去報效國家吧。

是！

這位周醋是個人才，請替他安排個官做。

他的出身如何，後台可硬？

身負重任

你知道士身負什麼重任？

這個我懂！

好吧！我替他安插個職位！

多謝將軍。

士要保護將，別讓人給將軍了！

周醋聽令！從今起你就是士大夫！

一介上士

我的職位是上士喔！夠不夠大？

改農為士，士農工商，士最大呢。

哈！哈！哈！哈！

上士小得很，最多只能幹到士官長。

這是委任狀，請發配軍服！

寧死不屈

愛惜性命

他決心把生命奉獻給國家，因此終生未娶……

周醋仕進為御史中丞……

最近有沒有交到好的女朋友？

我還不想死，不敢結交紅粉知己。

你沒聽說過：士為知己而死！

數量不符

哈哈哈！斬首萬計，今天真殺得痛快！

惠帝太安二年，氐人齊萬年反叛⋯

周醋衝鋒陷陣奮勇殺敵⋯

導演只發了兩百個便當，哪有一萬個臨時演員？

戰死沙場

我要為國捐軀，戰死沙場！

平白一死，對國家對個人都沒好處！

對我卻有好處。

戰情特報：咱們矢盡弦絕，又無救兵，將軍決定要怎麼辦？

不逃！不降！

本戲演完殺青，演死人還可以多拿一個紅包沖喜！

語言障礙

果然！

WELCOME！

周醋求仁得仁，果然戰死沙場，享年四十三……

雖然前半輩子為惡，但改過向善，死後應可上天堂。

And God is able to give you all grace in full measure; so that ever having enough of all things, you may be full of every good work.

天堂生活可真不簡單，語言是第一個難題……

附錄一

板橋十三娘子篇原文 〈板橋三娘子〉

出處：出《河東記》，收錄於《太平廣記》幻術三〈板橋三娘子〉

唐汴州西有板橋店。店娃三娘子者，不知何從來，寡居，年三十餘。無男女，亦無親屬。有舍數間，以鬻餐為業，然而家甚富貴，多有驢畜。往來公私車乘，有不逮者，輒賤其估以濟之。人皆謂之有道，故遠近行旅多歸之。

元和中，許州客趙季和將詣東都，過是宿焉。客有先至者六七人，皆據便榻。季和後至，最得深處一榻，榻鄰比主人房壁，既而三娘子供給諸客甚厚。夜深致酒，與諸客會飲極歡。季和素不飲酒，亦與言笑。

至二更許，諸客醉倦，各就寢。三娘子歸室，閉關息燭。人皆熟睡，獨季和轉展不寐。隔壁聞三娘子悉窣，若動物之聲。偶於隙中窺之，即見三娘子向覆器下，取燭挑明之。後於巾廂中，取一副耒耜，並一木牛、一木偶人，各大六七寸。置於竈前，含水噀之。二物便行走，小人則牽牛駕耒耜，遂耕牀前一席地。來去數出。又於廂中，取出一裹蕎麥子，受於小人種之。須臾生，花發麥熟，令小人收割持踐，可得七八升。又安置小磨子，磑成麵訖。却收木人子於廂中，即取麵燒餅數枚。有頃雞鳴，諸客欲發，三娘子先起點燈。置新作燒餅於食牀上。與客點心。季和心動遽辭，開門而去，即潛於戶外窺之。乃見諸客圍牀，食燒餅未盡，忽一時踣地，作驢鳴，須臾皆變驢矣。三娘子盡驅入店後，而盡沒其貨財。季和亦不告於人，私有慕其術者。

後月餘日。季和自東都回，將至板橋店，預作蕎麥燒餅，大小如前。既至，復寓宿焉，三娘子歡悅如初。其夕更無他客，主人供待愈厚。夜深，殷勤問所欲。季和曰：「明晨發，請隨事點心。」三娘子曰：「此事無疑，但請穩睡。」半夜後，季和窺見之，一依前所為。天明，三娘子具盤食，果實燒餅數枚於盤中訖，更取他物。季和乘間走下，以先有者易其一枚，彼不知覺也。季和將發，就食，謂三娘子曰：「適會某自有燒餅，請撤去主人者，留待他賓。」即取己者食之。方飲次，三娘子送茶出來。季和曰：「請主人嘗客一片燒餅。」乃揀所易者與啗之。纔入口，三娘子據地作驢聲。即立變為驢，甚壯健。季和即乘之發，兼盡收木人木牛子等。然不得其術，試之不成。季和乘策所變驢，周遊他處，未嘗阻失，日行百里。

後四年，乘入關，至華岳廟東五六里。路傍忽見一老人。拍手大笑曰：「板橋三娘子，何得作此形骸？」因捉驢謂季和曰：「彼雖有過，然遭君亦甚矣。可憐許，請從此放之。」老人乃從驢口鼻邊，以兩手擘開，三娘子自皮中跳出，宛復舊身，向老人拜訖，走去。更不知所之。

附錄二
花姑子篇原文

出處：《聊齋誌異》卷五〈花姑子〉

安幼輿，陝之拔貢生。為人揮霍好義，喜放生，見獵者獲禽，輒不惜重直買釋之。會舅家喪葬，往助執紼。暮歸，路經華嶽，迷竄山谷中。心大恐。一矢之外，忽見燈火，趨投之。數武中，欻見一叟，傴僂曳杖，斜徑疾行。安停足，方欲致問。叟先詰誰何。安以迷途告，且言燈火處必是山村，將以投止。叟曰：「此非安樂鄉。幸老夫來，可從去，茅廬可以下榻。」安大悅，從行里許，睹小村。叟扣荊扉，一嫗出，啟關曰：「郎子來耶？」叟曰：「諾。」既入，則舍宇湫隘。叟挑燈促坐，便命隨事具食。又謂嫗曰：「此非他，是吾恩主。婆子不能行步，可喚花姑子來釃酒。」

俄女郎以饌具入，立叟側，秋波斜盼。安視之，芳容韶齒，殆類天仙。叟顧令煨酒。房西隅有煤爐，女即入房撥火。安問：「此女公何人？」答云：「老夫章姓。七十年止有此女。田家少婢僕，以君非他人，遂敢出妻見子，幸勿哂也。」安問：「婿何家里？」答言：「尚未。」安贊其惠麗，稱不容口。叟方謙挹，忽聞女郎驚號。叟乃救止，訶曰：「老大婢，濡猛不知耶！」回首，見爐傍有藜心插紫姑未竟，又訶曰：「髮蓬蓬許，裁如嬰兒！」持向安曰：「貪此生涯，致酒騰沸。蒙君子獎譽，豈不羞死！」安審諦之，眉目袍服，製甚精工。贊曰：「雖近兒戲，亦見慧心。」

斟酌移時，女頻來行酒，嫣然含笑，殊不羞澀。安注目情動。忽聞嫗呼，叟便去。安覷無人，謂女曰：「睹仙容，使我魂失。欲通媒妁，恐其不遂，如何？」女抱壺向火，默若不聞，屢問不對。

生漸入室。女起，厲色曰：「狂郎入闥，將何為！」生長跽哀之。女奪門欲去。安暴起要遮，狎接劇亟。女顫聲疾呼，叟匆遽入問。安釋手而出，殊切愧懼。女從容向父曰：「酒復湧沸，非郎君來，壺子融化矣。」安聞女言，心始安妥，益德之。魂魄顛倒，喪所懷來。於是偽醉離席，女亦遂去。叟設衾褥，闔扉乃出。安不寐，未曙，呼別。

至家，即浼交好者造廬求聘，終日而返，竟莫得其居里。安遂命僕馬，尋途自往。至則絕壁巉巖，竟無村落；訪諸近里，則此姓絕少。失望而歸，並忘食寢。由此得昏瞀之疾，強啖湯粥，則唾欲吐，潰亂中，輒呼花姑子。家人不解，但終夜環伺之，氣勢阽危。一夜，守者困怠並寐，生睡夢中，覺有人揣而扤之。略開眸，則花姑子立牀下，不覺神氣清醒。熟視女郎，潸潸涕墮。女傾頭笑曰：「癡兒何至此耶？」乃登榻，坐安股上，以兩手為按太陽穴。安覺腦麝奇香，穿鼻沁骨。按數刻，忽覺汗滿天庭，漸達肢體。安至中夜，汗已思食，捫餅啗之。不知所苞何料，甘美非常，遂盡三枚。又於繡祛中出數蒸餅置牀頭，悄然遂去。小語曰：「室中多人，我不便住。三日當復相望。」又以衣覆餘餅，懵騰酣睡，辰分始醒，如釋重負。

三日，餅盡，精神倍爽。乃遣散家人。又慮女來不得其門而入，潛出齋庭，悉脫局鍵。未幾，女果至，笑曰：「癡郎子！不謝巫耶？」安喜極，抱與綢繆，恩愛甚至。已而曰：「妾冒險蒙垢，所以故，來報重恩耳。實不能永諧琴瑟，幸早別圖。」安默默良久，乃問：「素昧生平，何處與卿家有舊，實所不憶。」女不言，但云：「君自思之。」生固求永好。女曰：「屢屢夜奔固不可，常諧伉儷亦不能。」安聞言，悒悒而悲。女曰：「必欲相諧，明宵請臨妾家。」安乃收悲以忻，問曰：「道路遼遠，卿纖纖之步，何遂能來？」曰：「妾固未歸。東頭聾媼我姨行，為君故，淹留至今，家中恐所疑怪。」安約相候於路。女曰：「妾生來便爾，非由熏飾。」

馳去，女果伺待，偕至舊所。叟嫗歡逆。酒肴無佳品，雜具藜藿。既而請客安寢。女子殊不瞻顧，頗涉疑念。更既深，女始至，曰：「父母絮絮不寢，致勞久待。」浹洽終夜，謂安曰：「此宵之會，

乃百年之別。」安驚問之。答曰：「父以小村孤寂，故將遠徙。與君好合，盡此夜耳。」安不忍釋，俯仰悲愴。依戀之間，夜色漸曙。叟忽闖然入，罵曰：「婢子玷我清門，使人愧怍欲死！」女失色，草草奔去。叟亦出，且行且詈。安驚屏懾怯，無以自容，潛奔而歸。

數日徘徊，心景殆不可過。因思夜往，踰牆以觀其便。遂固言有瑣，即令事洩，當無大譴。夜竄往，踉蹡山中，迷悶不知所往。大懼。方覓歸途，見谷中隱有舍宇：喜詣之，則開闔高壯，似是世家，重門尚未扃也。安向門者詢章氏之居。有青衣人出，問：「昏夜何人詢章氏？」安曰：「是吾親好，偶迷居向。」青衣曰：「男子無問章也。此是渠妗家，花姑即今在此，容傳白之。」

入未幾，即出邀安。纔登廊舍，花姑趨出迎，謂青衣曰：「安郎奔波中夜，想已困殆，可伺牀寢。」少間，攜手入幃。安問：「妗家何別無人？」女曰：「妗他出，留妾代守。幸與郎遇，豈非夙緣？」然偎傍之際，覺甚羶腥，心疑有異。女抱安頸，遽以舌舐鼻孔，徹腦如刺。安駭絕，急欲逃脫；

而身若巨綆之縛。少時，悶然不覺矣。

安不歸，家中逐者窮人跡。或言暮遇於山徑者。家人入山，則見裸死危崖下。驚怪莫察其由，異而歸。眾方聚哭，一女郎來弔，自門外嗚咽而入。撫尸捺鼻，涕洟其中，呼曰：「天乎，天乎！何愚冥至此！」痛哭聲嘶，移時乃已。告家人曰：「停七日，勿殮也。」眾不知何人，方將啟問；女傲不為禮，含涕逕出，留之不顧。尾其後，轉眸已渺。羣疑為神，謹遵所教。夜又來，哭如昨。

至七夜，安忽甦，反側以呻。家人盡駭。女子入，相向嗚咽。安舉手，揮眾令去。女出青草一束，

煏湯升許，即牀頭進之，頃刻能言。歎曰：「再殺之惟卿，再生之亦惟卿矣！」因述所遇。女曰：「此蛇精冒妾也。前迷道時所見燈光，即是物也。」安曰：「卿何能起死人而肉白骨也？毋乃仙乎？」曰：「久欲言之，恐致驚怪。君五年前，曾於華山道上買獵獐而放之否？」曰：「然，其有之。」曰：「是即妾父也。前言大德，蓋以此故。君前日已生西村王主政家，妾與父訟諸閻摩王，

閻摩王弗善也。父願壞道代郎死，哀之七日，始得當。今之邂逅，幸耳。然君雖生，必且痿痺不仁；得蛇血合酒飲之，病乃可除。」女曰：「不難。但多殘生命，

累我百年不得飛升。其穴在老崖中，可於晡時聚茅焚之，外以強弩戒備，妖物可得。」言已，別曰：「妾不能終事，實所哀慘。然為君故，業行已損其七，幸憫宥也。月來覺腹中微動，恐是孽根。男與女，歲後當相寄耳。」流涕而去。

安經宿，覺腰下盡死，爬抓無所痛癢。乃以女言告家人。家人往，如其言，熾火穴中。有巨白蛇衝燄而出。數弩齊發，射殺之。火熄入洞，蛇大小數百頭，皆焦且死。家人歸，以蛇血進。安服三日，兩股漸能轉側，半年始起。後獨行谷中，遇老嫗以繃席抱嬰兒授之，曰：「吾女致意郎君。」方欲問訊，瞥不復見。啟襁視之，男也。抱歸，竟不復娶。

異史氏曰：「人之所以異於禽獸者幾希，此非定論也。蒙恩啣結，至於沒齒，則人有慚於禽獸者矣。至於花姑，始而寄慧於憨，終而寄情於恝。乃知憨者慧之極，恝者情之至也。仙乎，仙乎！」

附錄三

周醋除三害篇原文

出處：《世說新語》下卷〈自新篇〉

周處年少時，凶強俠氣，為鄉里所患。又義興水中有蛟，山中有白額虎，並皆暴犯百姓。義興人謂為三橫，而處尤劇。

或說處殺虎斬蛟，實冀三橫唯餘其一。處即刺殺虎，又入水擊蛟。蛟或浮或沒，行數十里，處與之俱。經三日三夜，鄉里皆謂已死，更相慶。竟殺蛟而出，聞里人相慶，始知為人情所患，有自改意。

乃入吳尋二陸。平原不在，正見清河，具以情告，並云欲自修改而年已蹉跎，終無所成。清河曰：「古人貴朝聞夕死，況君前途尚可。且人患志之不立，何憂令名不彰邪？」處遂改勵，終為忠臣。

蔡志忠
漫畫鬼狐仙怪 5

作者：蔡志忠

編輯：呂靜芬
設計：簡廷昇
排版：藍天圖物宣字社
印務統籌：大製造股份有限公司

出版：大塊文化出版股份有限公司
105022 台北市南京東路四段 25 號 11 樓
www.locuspublishing.com
Tel: (02)8712-3898 Fax:(02)8712-3897
讀者服務專線：0800-006689
service@locuspublishing.com

台灣地區總經銷：大和書報圖書股份有限公司
248020 新北市新莊區五工五路 2 號
Tel: (02)8990-2588
Fax: (02)2290-1658

法律顧問：董安丹律師、顧慕堯律師

ISBN 978-626-7483-22-0 （全套：平裝）
初版一刷：2024 年 8 月
定價：2500 元 (套書不分售)

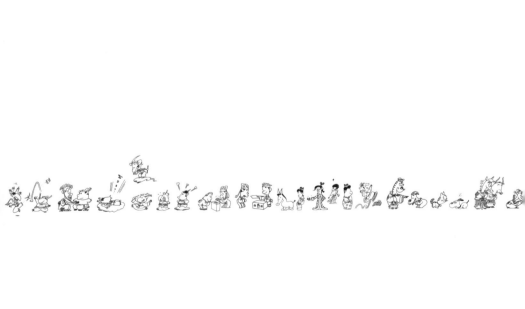